Ideas and Recipes
for Flower Design

Ideas and Recipes
for Flower Design

Ideas and Recipes
for Flower Design

Ideas and Recipes
for Flower Design

花 藝 創 作 力 ！

以6訣竅啟發
個人風格 & 設計靈感

Ideas *and* Recipes
for Flower Design

久保数政
Kazumasa Kubo

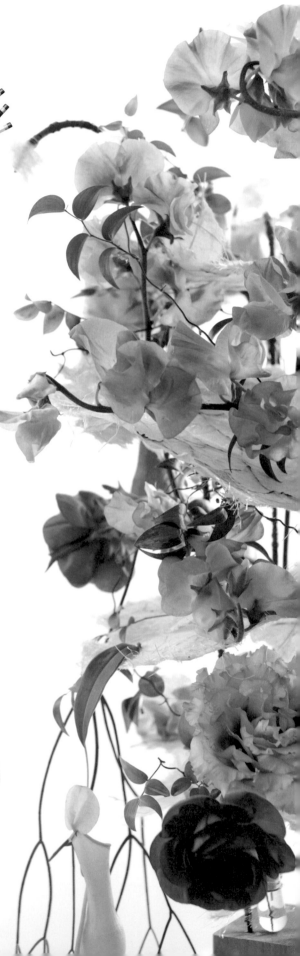

前 言

1997年，作為世界盃日本代表前往法國尼斯的我，是自信滿滿的。為何會如此有自信呢？全因當時在日本的「花藝創作」都是由美國流傳過來的，而我正是遠赴美國芝加哥取經，習得道地的技術。

但是當我放眼一看，歐洲各國代表的作品盡是我前所未見的設計，而為其基礎的是，爾後則是以「歐風花藝設計」之名在日本被介紹的新式設計理論。對於只以圓形或三角形等幾何造型來創作花藝作品的我而言，當插成平行的自然風作品映入眼簾時，受到了非常大的文化衝擊。在此之後的我，對於這個新式的設計理論拚命的探索，並為其能在日本紮根而四處奔走。

在這次的世界盃，還發生了另一件重要的事，就是和德國代表Gregor Lersch的相遇。生長環境和興趣相似的我們，自然而然地臭味相投。而我們交流至今，也持續了40年之久。然而Gregor看了我的作品卻說：

「數政，你的作品看不出個人風格啊！」

個人風格、個性……被指正出這些在作品之中都不到位，讓我又接受到另一個衝擊。的確，對於當時的日籍花藝師來說，如何完美的模仿由美國引進的花藝手法才是最重要的，完全不要求在作品中加入自我的個性。

就這樣，我除了一方面戮力於普及歐風花藝設計，另一方面也努力地提高個人風格。但在日本的設計發想力，還是讓我感受到很強

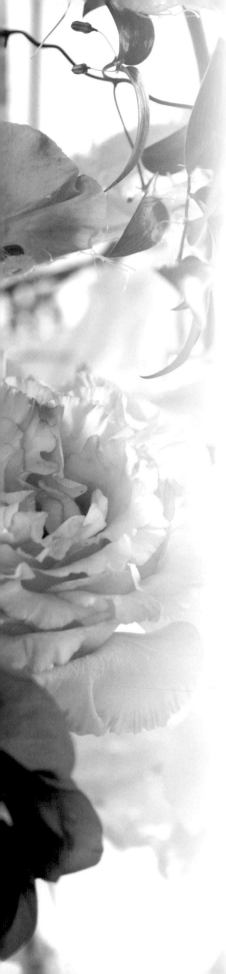

烈的危機感。在成為資訊化社會之後，各地都走向全球化之中，可是日本的花藝師依然缺乏想像力。我也曾應邀至國外當過花藝講師或審查員，因此更能深深的體會到其中的差別。如果想要登上國際舞台表演，或在比賽中入選，沒有豐富的發想力是無法和其他人比較的，特別是和其他國家的設計師一同接受評比時，是不會獲得太高的評價的。

那麼該怎麼作呢？就是要學習由發想到設計的訣竅，也就是習得系統化的「發想法」。要創造出個性化的設計，需要的不只是感性，而若以理論為基礎來訓練，就可以習得這種能力。重點是決定好發想的起點，而從其開始擴展的收集資訊。近年來，電腦與智慧型手機相當普及，想知道的資訊都能瞬間得知，這種速度感是在10年前料想不到的。於是我想到了，可以將這樣取得的資訊，置入系統中再將其轉變成設計的方法。

在本書中，則是以實例來解說，將其中的訣竅傳達給大家。只要能讓多一點人閱讀這本書，讓大家都學到創作出自己獨一無二作品的能力，對我就是最大的榮幸了。

在此，要向提供給我靈感想出這個方法，以及共同創造出這個系統的朋友，國際級的Gregor Lersch老師，藉此機會來表達感謝之意。

久保数政

3

花 藝 創 作 力 !
**以6訣竅啟發
個人風格&
設計靈感**
Ideas *and* Recipes
for Flower Design

Chapter 3

從繪畫 & 故事中找尋靈感

繪畫

故事

Prologue

何 謂 花 藝 設 計 的 發 想 呢 ？

不是一味的模仿圖片範本，

而是運用自己的巧思，由主題開始作出花藝設計。

要依照什麼流程來作才好呢？

本章節將對於連結發想到設計的訣竅，

以及系統化的「發想法」來進行解說。

所謂的花藝設計
到底是什麼呢？

　　在解說花藝設計的發想之前，有必要先確認一下，什麼是「花藝設計（花的造形）」呢？花藝設計（花的造形）雖是以花或植物等素材而作出來的造形表現，但也和其他設計領域相同，是以「時間」、「地點」、「原因（為了什麼）」、「金額」為主要前提所成立的。對於與藝術家有一線之隔的花藝設計師或花店所要追求的，不僅是要表現出個人感性和想法的藝術作品，而是包含上面所提到的4大要點所製作而成的設計作品。

發想＝靈感
是有其緣由的

　　在右頁中，將設計時所需的4大要素以表格方式來呈現。其中，要開始製作作品時實際上需要的是，「c.原因」的要素。

　　為了「原因（什麼目的）」而製作，一定有其理由。而我們必須要去思考成為其目的的背後意圖（製作意圖）或製作作品的主旨、主題為何。

　　將這個「原因」的部分具體化時所需要的，就是設計的源頭，發想＝靈感。靈感有著構想、動機、想法的意思，但其中必定有其理由。探究發想的根源，而將它系統化，那麼，突然出現的想法也就能成為可以傳達給學習者的理論了。

創作活動＝決定創作主旨（概念）
的重要性

　　決定作品好壞的是什麼呢？那就是製作概念和技巧。增強創作技巧的方法較易了解，但應該較多人對於要作什麼東西的「設計力」感到困擾吧？

　　從何處得到構想，如何發展成設計比較好，將這些系統化的結果，就是在此所解說的「發想法」。而其過程就如右頁的4個步驟組合而成。

設計的 4 個
基本要素

a.何時？ when	b.何地？ where	c.原因？ why (to what purpose)	d.金額？ how much cost
什麼時候使用？	使用在 什麼場合？	為了什麼目的 而製作？ 會得到 何種效果？	預算是 多少？ ※對花藝師和 花店來說 是很重要的要素
設定情況		使用的目的 （設定主題）	價格（原價） 設定

將此要素具體化時最有用的
就是系統化的「發想法」

將 發 想 具 體 化
的 步 驟 是 ？

Step 1 設 定 構 思 的 切 入 點

分成 6 個項目設定（下一頁有詳細解說）

Step 2 由 切 入 點 引 導 出 關 鍵 字

Step 3 擴 大 其 中 之 一 的 關 鍵 字

Step 4 思 考 圖 像 式 的 表 現 方 法

Step 1　設定構思的切入點

花藝設計的構思切入點有無數種，以下分成6大類來解說。

❶ 從「材料」獲得靈感

是從植物素材（花材）或資材觸發而衍生出的設計流程。也包含花器或器皿等。此外植物學或植物的起源，生長條件等也有相關。仔細觀察花材的姿態、形貌，抽象形態，動作形態之外，分析它們的質感或顏色，象徵性（花語），香氣等也很有幫助。

❷ 從「手工藝」獲得靈感

作為一個創作者，有時會為了讓人看到自己的技術而製作作品。以自己所擅長的技術來思考設計的方法。捲繞、編織、夾、黏貼、打結、組合等，是以技法作為主要發想概念來製作的方法。

❸ 從「設計理論」獲得靈感

以花的造形一覽表的各項目來思考各種組合，會產生出意想不到的想法。花藝設計的特殊構造理論，加上包含黃金比率，和率，等量分割等的「Proportion（比率）」，調合（Harmony），對比（Contrast）的「Unite（統一）」，包含均衡（Balance），Rhythm（律動）的「Layout（配置）」來延伸發想，是結合理論且合理的方式。

④ 從「情感」獲得靈感

設計師將委託人的情緒藉由作品來呈現的思考方法。引導出更多能思考且感受到主題的關鍵字眼,再加以整理後抽出情感的主旨。雖會受到個人情感的影響較大,但對情緒的感受卻是因人而異。為了盡可能得到大多數人的同感,在表現出象徵情感的形狀下工夫是非常必要的。

⑤ 從「文化」獲得靈感

生活習慣,宗教,道德,藝術等由人類的行為而衍生出的產物,或由從古至今承襲的傳統風俗或傾向來發想作品的程序。母親節、聖誕節這類的節慶或日本的五節氣也都歸在這一類當中。此外因時代潮流而得到靈感的作品,也可以放在這個分類中。

⑥ 從「色彩」獲得靈感

正因為是花卉,所以色彩具有極大的影響力。雖然也包含在材料和設計理論的發想之中,但還是將對於色彩的印象而產生的程序單獨分成一個項目。以觀者的直覺或視覺所感受到的印象,來作為色彩的發想。

Step 2 由切入點引導出關鍵字

只要能確定切入點，就能引導出順著主題擴展發想的關鍵字。所謂關鍵字並非是由一個人自己想出來的，可以電腦在網路上輸入主題，就能找到許多意想不到的各種語彙與資訊，盡可能的都將這些記錄下來。

Step 3 擴大其中之一的關鍵字

整理引導出來的關鍵字，挑出對自己來說特別有印象或最想表現出的項目，再由其開始發展開來。發展時將關鍵字互相連結，或讓關鍵字像以聯想遊戲的方式來發展等。發展時的圖像概念是非常重要的。

Step 4 思考圖像式的表現方法

思考將Step3裡擴大的關鍵字轉化為設計的方法，花材的組合或色彩全體的構成等各種的選項，但必要的是想出最能強調主題，有效的傳達給人們的方法。

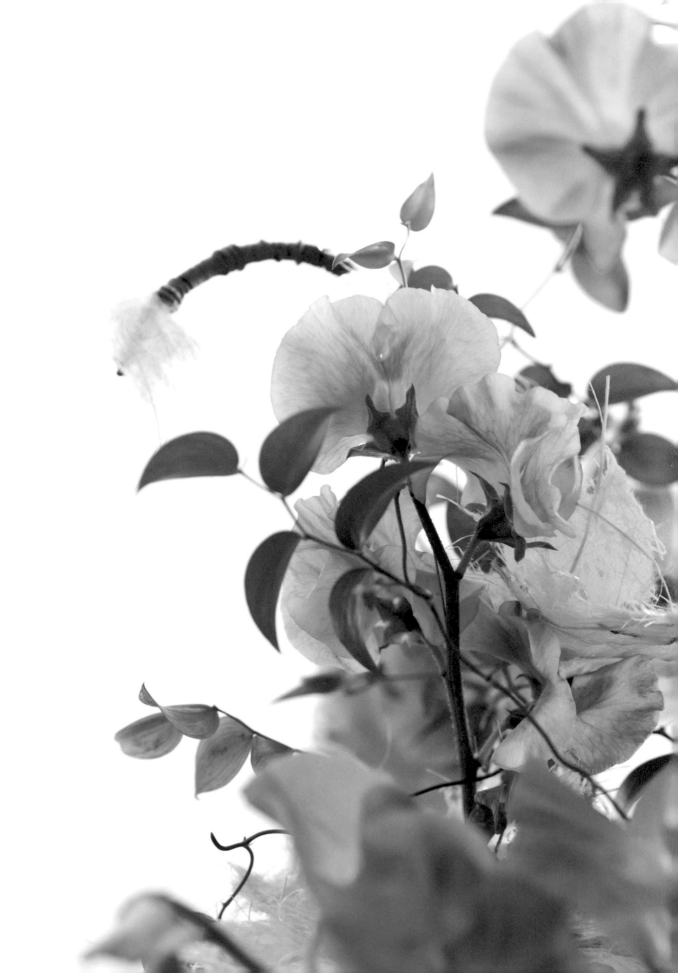

1

由 6 個 切 入 點 來 將 構 思 具 體 化
〔 發 想 法 的 基 礎 〕

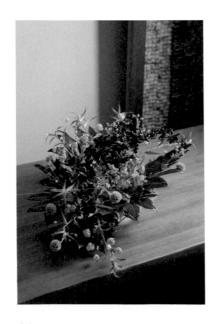
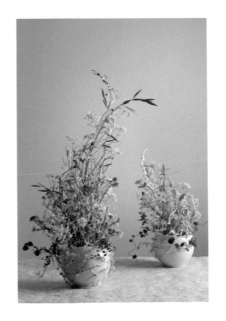
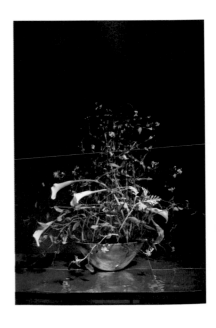

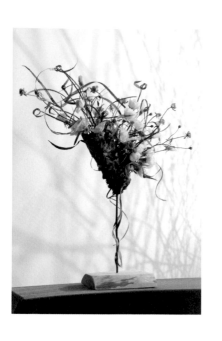
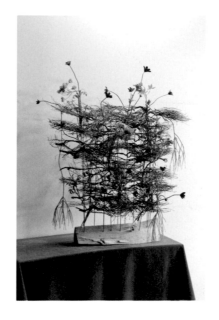
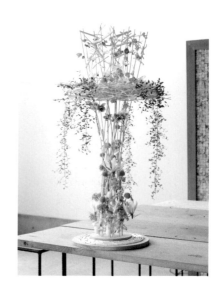

序章裡所解說的「構思的6個切入點」，

具體發展為花藝設計的手法，本篇將舉實例來說明。

作品並沒有場景或價格等條件設定。

首先是將目前要製作的花藝設計的切入點設定為——

「材料」、「手工藝」、「設計理論」、「情感」、「文化」、「色彩」，

以6個項目其中之一為第一步驟。

即便切入點相同，但如何想到點子，如何去擴大，

怎麼去呈現作品的方式，都因製作者而有所差異。

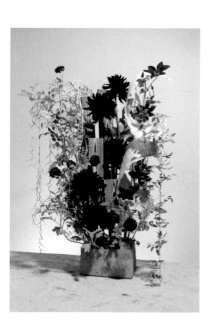
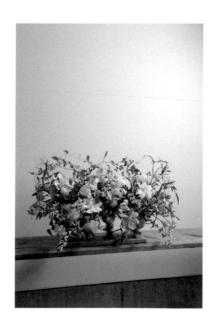

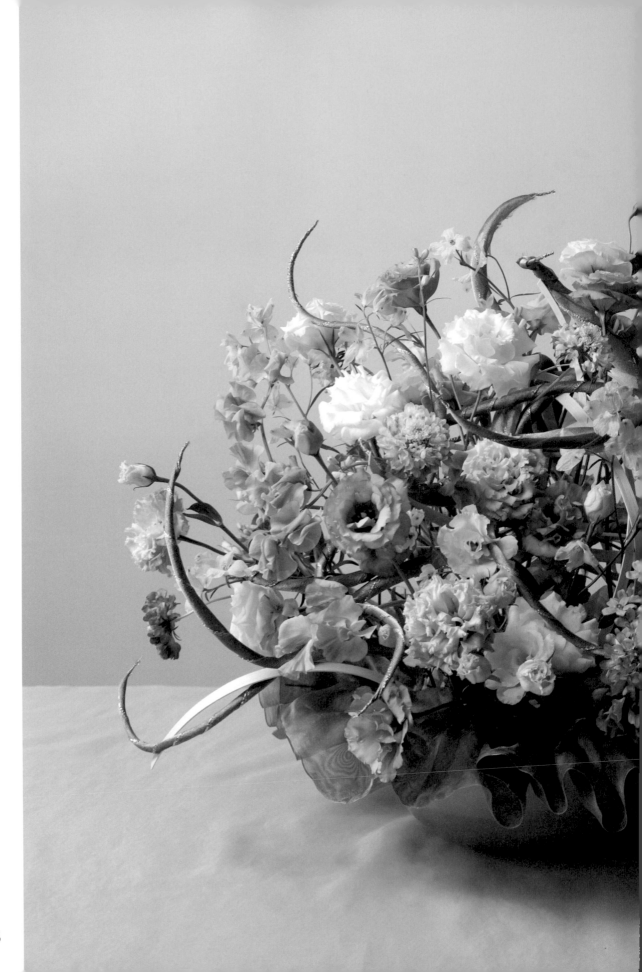

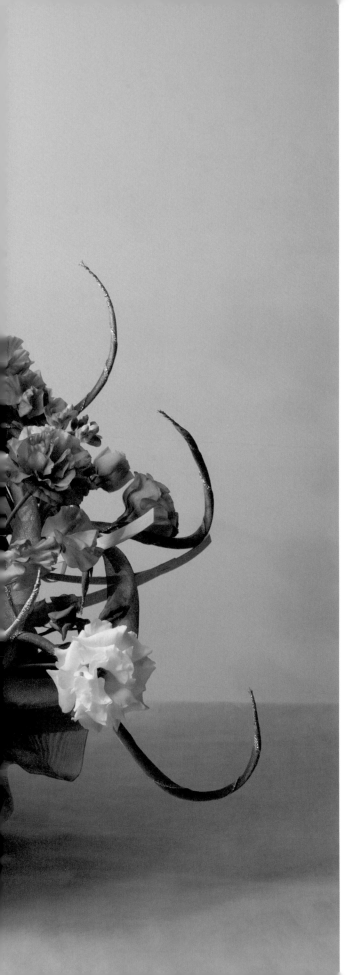

從「材料」獲得靈感

主題

［ 洋桔梗 1 ］

Eustoma 1

製作／久保数政

在花店中，大多都以「材料」為主來進行發想。從有華麗飄逸的波浪形花瓣，而很有人氣的洋桔梗來構思，並解說如何發展成為花藝設計的程序。

構思的6個切入點	
材料	✔
手工藝	☐
設計理論	☐
情感	☐
文化	☐
色彩	☐

1

從「材料」獲得靈感

主題
[洋桔梗 1]
Eustoma 1

　　由材料發想，是指由花材、資材、花器、器皿等來引發聯想，而衍生出的流程。以花材來說，仔細觀察花材的外觀、姿態、質感、顏色、香氣或分析其象徵性，也是一種有效的方法。

　　雖然一般來說，洋桔梗會讓人聯想到「飄逸波浪形花瓣」、「華麗」等關鍵字，但若使用網路來擴大範圍，就可以找出「貴婦」、「洛可可時代」的關鍵字。再者由那個時代的色調或建築物的特徵來擴大發展，發想的切入點就不僅止於「材料」，而是擴大到「文化」了。將這些作為花藝設計的顏色或形狀的發想源頭，就能產生出有較高原創性的花藝設計。在平常生活中就養成聯想的習慣，訓練自己去意識到這些想法是很重要的。

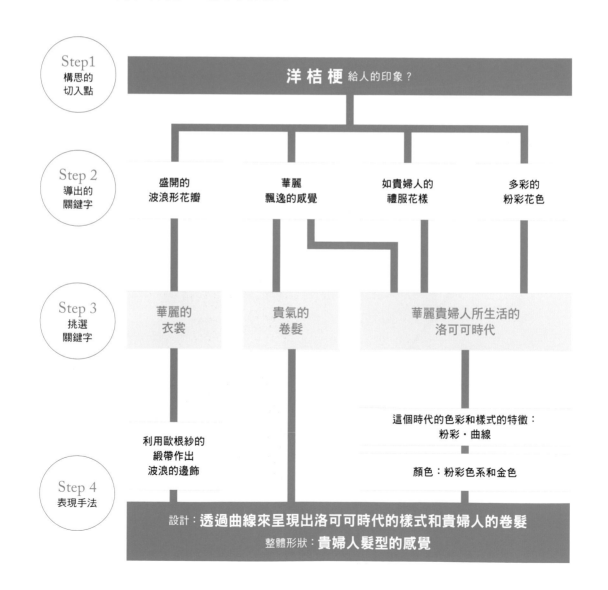

作品的
草圖

Flower & Green

洋桔梗
香豌豆花
大飛燕草
松蟲草

Material

藤枝
緞帶

How to Make

1　在放置好吸水海綿的花器上，以藤枝作出架構。
2　在花器四周貼上以緞帶作的邊飾。
3　插上以金色緞帶作成的裝飾和鮮花。

表現手法
的實例

以粉彩的花來組合，表現出洛可可時代的色彩。

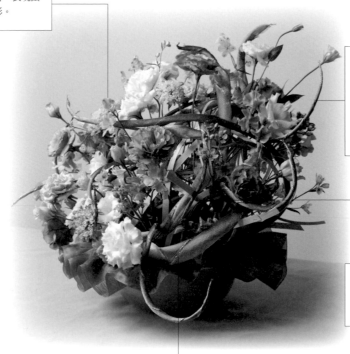

捲起金色緞帶，繞在金色的細鐵絲上作成的裝飾品，插在作品中，表現出以曲線為特徵的洛可可時代建築和貴婦人的卷髮。

以貴婦人的髮型為基礎，作出像人的頭一樣前低後高的設計。

將寬幅的歐根紗緞帶邊端縫上線後拉起，作出波浪狀來裝飾花器。除了可以呼應洋桔梗的花瓣形狀，也可以表現出貴婦人華麗衣裳的感覺。

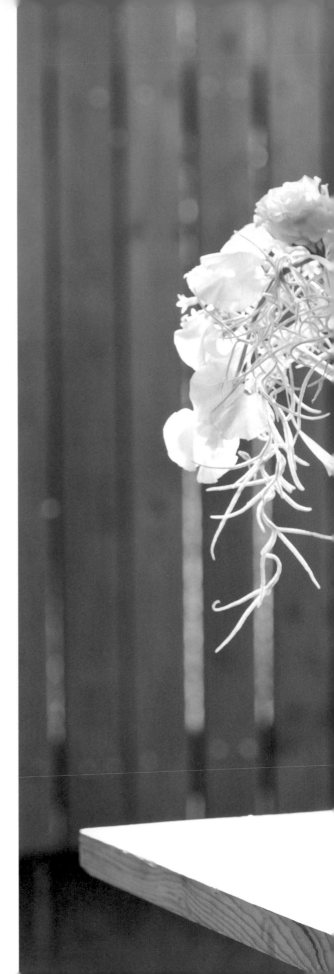

從「材料」獲得靈感

主題
［ 洋桔梗 2 ］
Eustoma 2

製作／山川大介

　　即便是相同的切入點，但會因為製作者的不同，而引導出不一樣的關鍵字，或發展出不同的設計方法。加入「洋桔梗＝華麗」的印象，以下將解說表現出輕巧花姿的作品。

構思的6個切入點	
材料	✔
手工藝	☐
設計理論	☐
情感	☐
文化	☐
色彩	☐

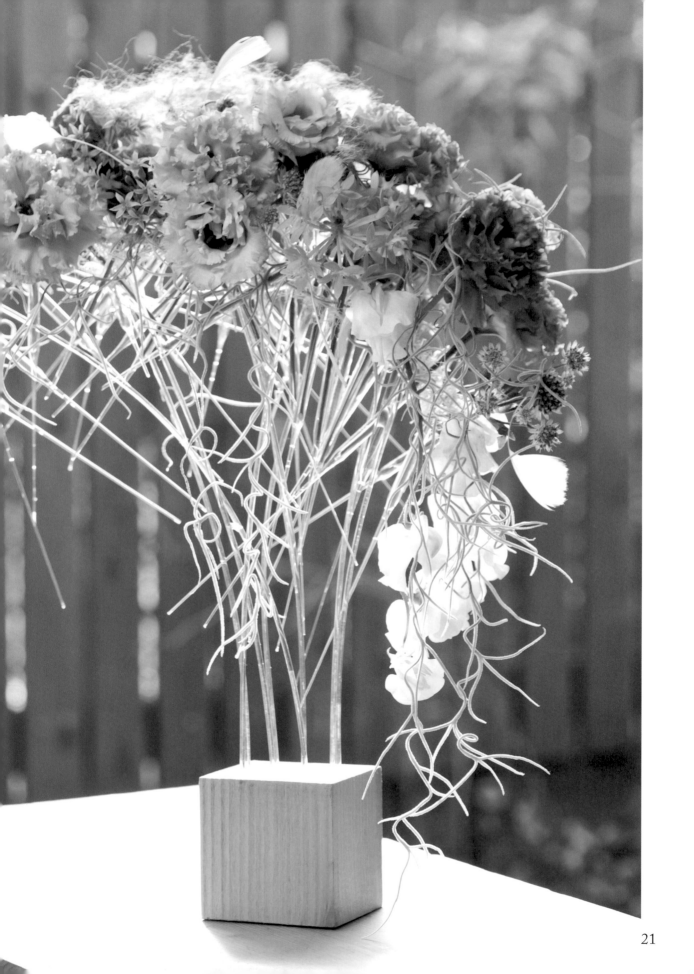

從「材料」獲得靈感

主題

［洋桔梗 2］

Eustoma 2

這款作品是以創作者個人喜愛的洋桔梗為主花。一邊觀察洋桔梗一邊思考它吸引人之處，進而找出關鍵答案。與其他華麗的花朵稍作比較就會發現，玫瑰的花莖粗且筆直，洋桔梗的特徵則是花莖細而柔軟。從它的花莖及輕盈的重瓣花瓣著眼，展開構思。

底部插上壓克力棒，呈現出花莖的纖細感，再將細玻璃管綁在壓克力棒上，讓花面呈扇形，展露輕盈的花姿。將花莖插入玻璃管中，更能突顯花莖的視覺效果。細長輕盈的花莖，加上華麗蓬鬆感的花束表面，整體彷彿就像單一朵的洋桔梗。

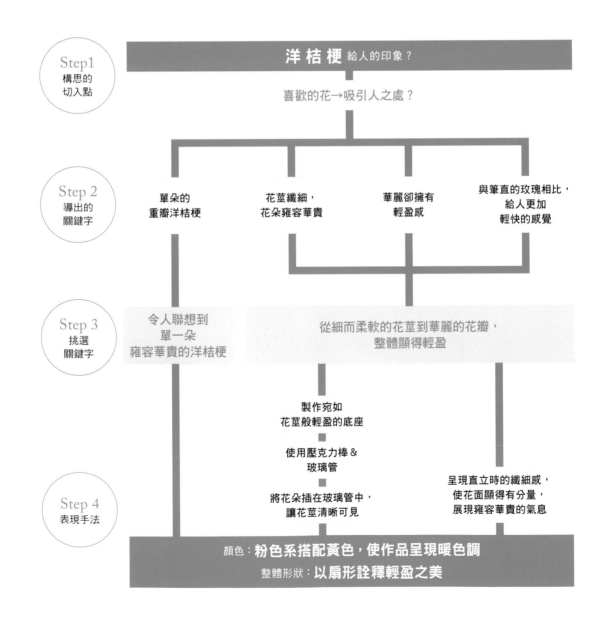

Flower & Green

洋桔梗
紫嬌花
香豌豆花
樹蘭
白芨

Material

木材
壓克力棒
玻璃管
羽毛插飾
羊毛

How to Make

1　以鑽孔機在木頭塊上打洞，插上壓克力棒。

2　以鐵絲將細玻璃管綁在壓克力棒上，使花面呈扇形排列。

3　將花朵插入玻璃管中，並決定羽毛插飾與羊毛的擺放位置。

表現手法的實例

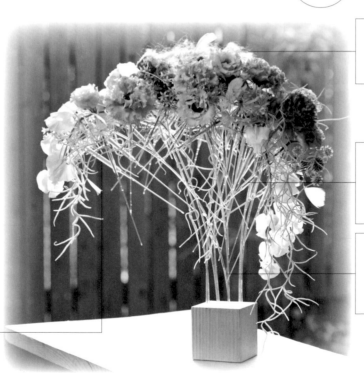

以羊毛與羽毛插飾點綴花面，詮釋輕盈之美。

以透明的壓克力棒與玻璃管呈現花莖柔軟，以及底座輕盈之感。

稍微偏離中心點的不對稱設計，讓整體在視覺上增添不少趣味性。

藉由細長輕盈的花莖，加上華麗蓬鬆感的花束表面，呈現出一朵栩栩如生的洋桔梗。

使花面呈扇形，更能突顯玻璃管交錯排列，花莖清晰可見的視覺效果。

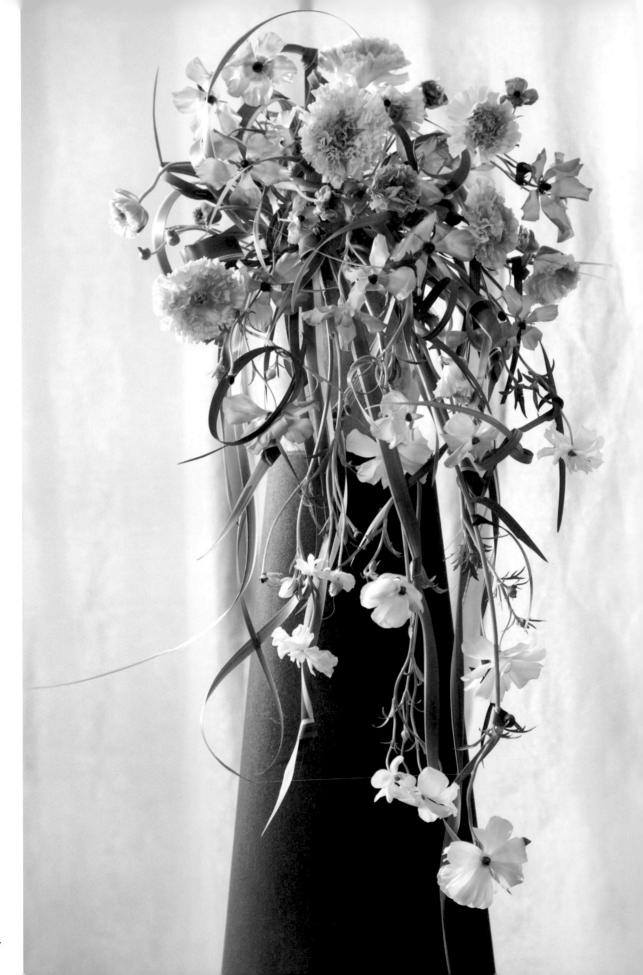

從「手工藝」獲得靈感

主 題
[結 1]
Tie 1
製作／久保数政

你有這樣的經驗嗎？當設計靈感無法湧現時，將材料拿在手中或纏繞或重疊，不知不覺就能獲得靈感。意識性地動動手，從中獲得靈感，以「結」展開構思。

構思的6個切入點	
材料	☐
手工藝	✔
設計理論	☐
情感	☐
文化	☐
色彩	☐

從「手工藝」獲得靈感

主題

［結 1］

Tie 1

花藝設計包含編織、夾入及組合等各種技巧。在此挑選的主題為「結」。同樣的日文讀音「musubu」有「結」與「掬」兩種不同的漢字，因此將主題「結」從精神層面展開構思，以「緣」來詮釋。

為了強調主題「結」，分別在細長的綠葉上打個結，再將打好結的葉片連接在一起，使花束宛如瀑布般懸垂而下。藉由葉片與葉片的連接，讓作品整體呈現「緣」的感覺。

重點是讓結的打法多樣化，動手的同時，一邊思考哪個地方要打什麼樣的結，進而展開構思，在摸索中完成饒富趣味的花藝設計。

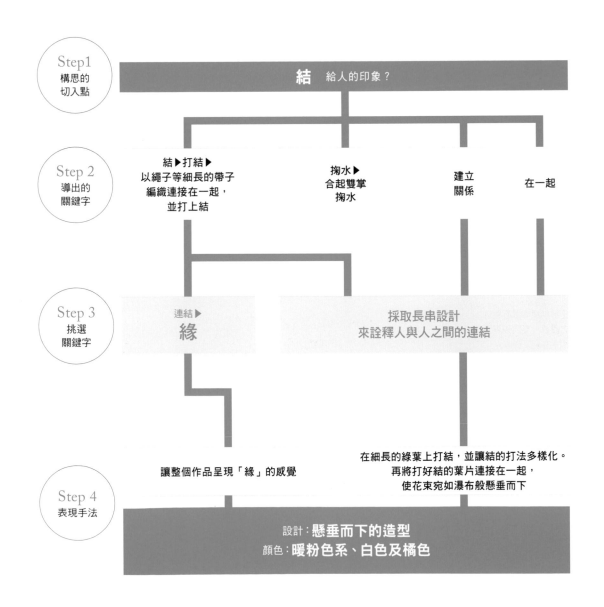

作品的
草圖

How to Make

1 吸水海綿放入花器時，
使海綿高於花器邊緣，再
將花器置於高台上。
2 在撕開的紐西蘭麻上打
結。
3 花與芒草插入海綿裡，
再將2的紐西蘭麻直接插入
海綿，或將它以訂書機固
定在芒草上。

Flower & Green

陸蓮花
（LE PUITS・RAX系列）
芒草
紐西蘭麻

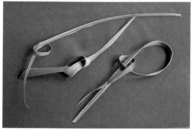

在撕開的紐西蘭麻上打結，藉由多樣化的打法
來強調主題。

表現手法
的實例

選用暖粉色系及橘色花
朵來呈現緣的感覺。

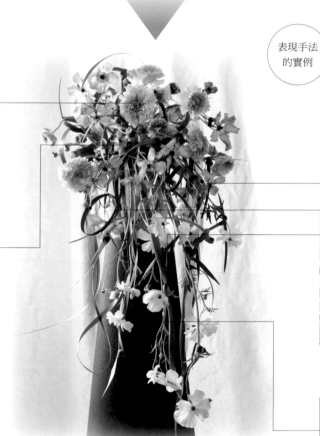

不僅可將打好結的紐西
蘭麻直接插入海綿裡，
還可以訂書機將它與其
他葉片連接在一起，藉
由懸垂而下的造型來詮
釋連結＝緣的感覺。

讓花與綠葉穿插重疊產
生立體感，更能強調出
結的存在感。

為了強調流線造型與結
的存在感，將花器置於
高台上展示。

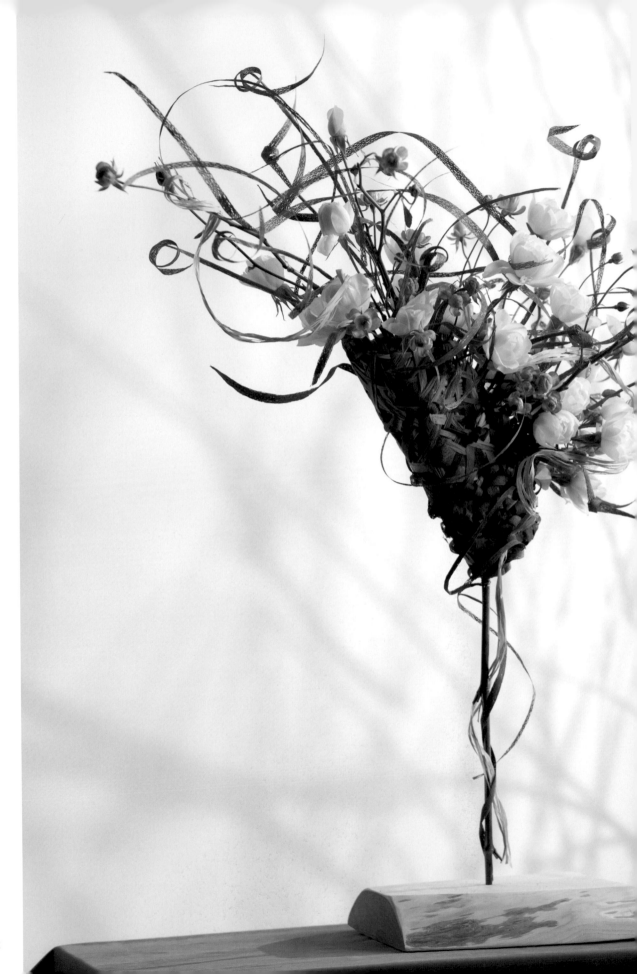

從 「 手 工 藝 」 獲 得 靈 感

主 題

[結　2]

Tie 2

製作／飯田保美

此款作品的靈感來自手工藝與傳統工藝的結
合，具體地將編織技巧融入花藝設計中。透
過顏色與素材的變化，展現手工藝＝藤編工
藝技法的多樣化。

構思的6個切入點	
材料	☐
手工藝	✔
設計理論	☐
情感	☐
文化	☐
色彩	☐

從「手工藝」獲得靈感

主題

［結 2］

Tie 2

創作者由「手工藝」獲得靈感,將構思延伸至傳統工藝。為了完整呈現作品的構思,創作者將其本身擅長的藤編工藝各種技法融入於花藝設計中,以詮釋「結」。

六角編法是竹編的一種技法,竹籠的網眼呈六角形。運用六角編法將木纖維編成倒三角形的竹籠,

並且以亂編法讓拉菲草縱向、橫向或斜向穿插其間,設法讓竹籠的顏色明暗層次分明,不顯單調。再將打好結的木纖維繫在竹籠上,以強調「結」。

像這樣除了花藝設計的技巧之外,自己擁有的技藝也能成為作品的靈感來源。

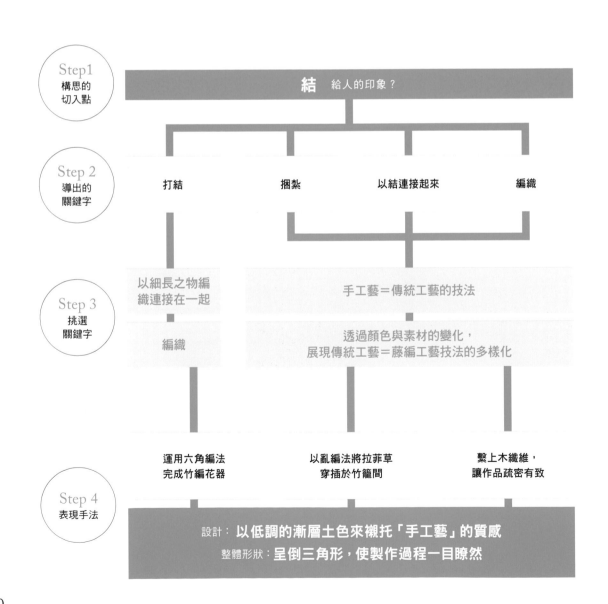

Step1
構思的
切入點

結 給人的印象?

Step 2
導出的
關鍵字

| 打結 | 捆紮 | 以結連接起來 | 編織 |

Step 3
挑選
關鍵字

以細長之物編織連接在一起

手工藝＝傳統工藝的技法

編織

透過顏色與素材的變化,
展現傳統工藝＝藤編工藝技法的多樣化

Step 4
表現手法

運用六角編法
完成竹編花器

以亂編法將拉菲草
穿插於竹籠間

繫上木纖維,
讓作品疏密有致

設計:**以低調的漸層土色來襯托「手工藝」的質感**
整體形狀:**呈倒三角形,使製作過程一目瞭然**

作品的
草圖

Flower & Green

玫瑰
（SWEETOLD・ECLAIR）

Material

拉菲草
木纖維

How to Make

1　搭配藤編工藝的技法，以木纖維與拉菲草編成一個倒三角形的竹籠。

2　將1置於底座並以鐵絲纏繞固定，接著將打好結的木纖維繫在竹籠上。

3　竹籠內作好防水處理之後，放入吸水海綿並插上花卉。

表現手法
的實例

控制花朵數量，並以低調的花色來襯托竹籠的顏色，所挑選的花材卻是具有特色的白玫瑰與綠玫瑰。配合竹籠的形狀沿著倒三角形的延伸線插上花朵。

運用六角編法將木纖維編成竹籠，並且以亂編法讓拉菲草穿插其間。讓顏色明暗層次分明，不顯單調。

將打好結的木纖維繫在竹籠上方，以呈現「結」的動感。

將打好結的木纖維繫在竹籠上，以強調手工藝與「結」。

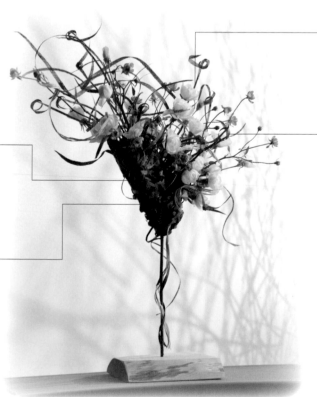

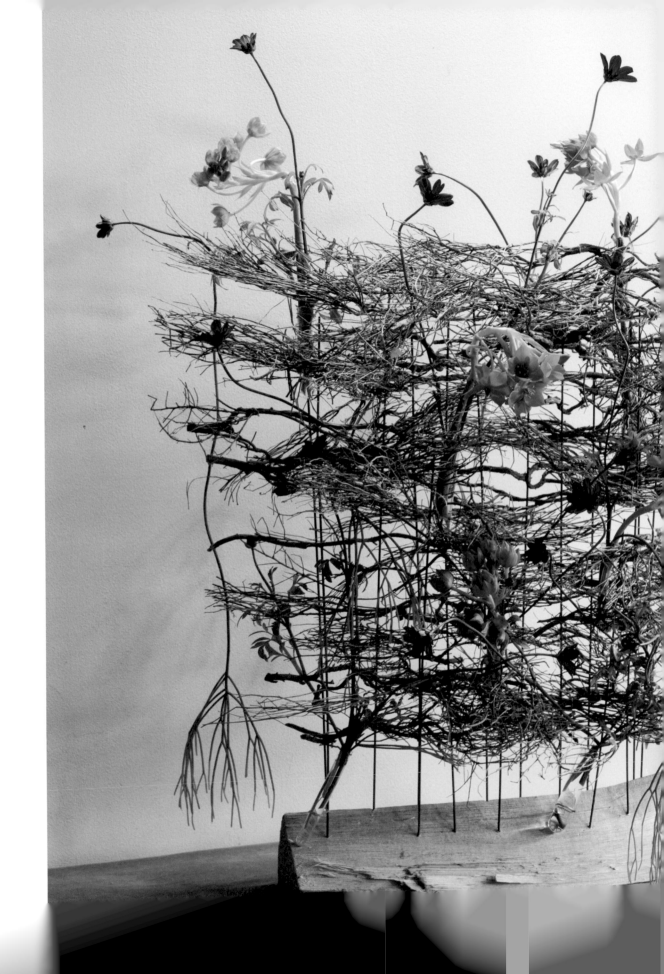

從「設計理論」獲得靈感

主題

[框架 1]

Frame 1

製作／久保数政

根據花藝設計理論來構思設計是常用的手法，例如：宴會的桌花。所以就採對稱型插法。接下來為大家解說：當作品不受任何條件限制，如何從設計理論獲得靈感的方法。

構思的6個切入點	
材料	☐
手工藝	☐
設計理論	✔
情感	☐
文化	☐
色彩	☐

3
從「設計理論」獲得靈感

［框架 1］
Frame 1

從設計理論各種構成要素的組合中，有時也能產生令人意想不到的設計靈感。此款作品的主題為「框架」，除了框架本身有重疊與層次感之外，再將設計理論擺放法中的交叉、平行及放射等關鍵元素融入於作品中。

藉由縱向鐵絲，以及橫向緋苞木枯枝的穿插來呈現層次與交叉之感。此外，仔細觀察纏繞狀的枯枝、緋苞木的花莖等植物的形狀，進而展開構思。

不過，不要將過多的元素融入於一個作品中，以免雜亂無章。

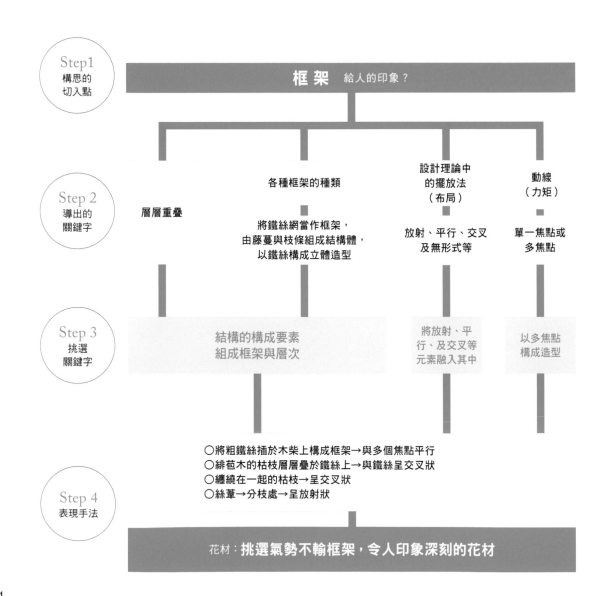

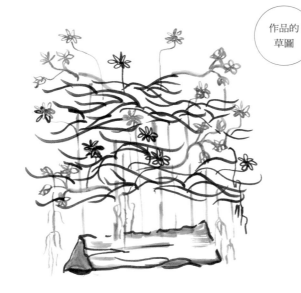

作品的草圖

Flower & Green

伯利恆之星
巧克力波斯菊
（STRAWBERRY CHOCO）
絲葦
緋苞木

Material

木柴
鐵絲

How to Make

1　將粗鐵絲平行插於木柴上。
2　以鐵絲固定住緋苞木的枯枝，讓緋苞木的枯枝與鐵絲呈交叉狀，使整體看起來有層次感。
3　固定住玻璃管並決定花材擺放位置。

表現手法的實例

挑選氣勢不輸框架，令人印象深刻的花材。一方面在決定花材擺放位置時，要意識到花材是用來陪襯框架的配角。

緋苞木的枯枝層層疊於鐵絲上。枯枝之間的交叉排列，以及與木柴上的鐵絲所呈的垂直角度，皆是設計理論中擺放法的應用。

長長的絲葦倒著擺，使它的花莖與鐵絲平行，前端散開的分枝呈現放射狀的效果，幾根絲葦就能使設計呈現整體感。

將粗鐵絲平行插於木柴上，呈現平行與多焦點的空間感。

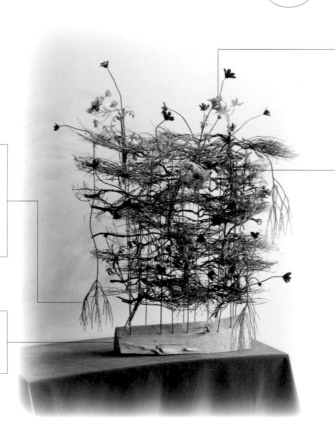

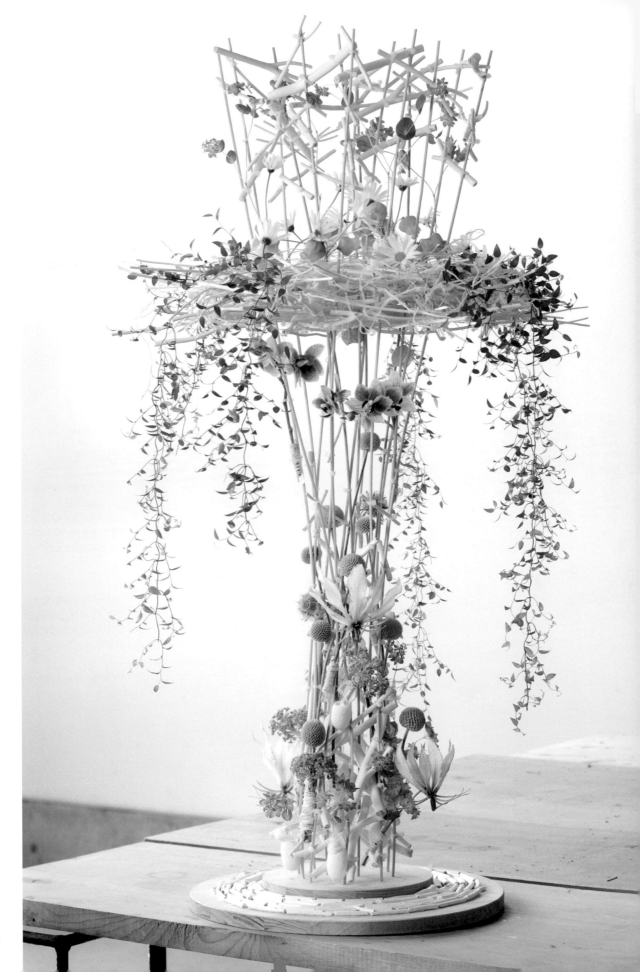

從「設計理論」獲得靈感

主題

［框架2］

Frame 2

製作／三浦淳志

此款作品的構思源於「框架有什麼樣的造型」，主要將設計理論擺放法中的交叉元素融入於作品中。與P.32不同之處在於，創作者對框架本身的造型賦予了意義。

構思的6個切入點	
材料	☐
手工藝	☐
設計理論	✔
情感	☐
文化	☐
色彩	☐

3

從「設計理論」獲得靈感

［ 框 架 2 ］
F r a m e 2

　當得知主題為「框架」時，最先想到的是它的造型吧！創作者思索著框架有哪些造型，從造型展開設計的構思。從東京晴空塔或神戶港塔等現代建築，乃至傳統日本樂器手鼓，再選用絲綢產地，同時也是創作者的故鄉——鶴岡的蠶繭與蠶絲Kibiso（蠶最初吐的絲，構成繭的外層），展現生物栩栩如生的生命力。

　此款作品主要融入了擺放法中的「交叉」元素。將竹篾組成X形，讓上方宛如手鼓般呈放射狀。藉由細長的線條呈現出透明感，上方再利用藤條與白木編成圓盤狀，繞上蠶絲Kibiso營造視覺上的飄浮感。

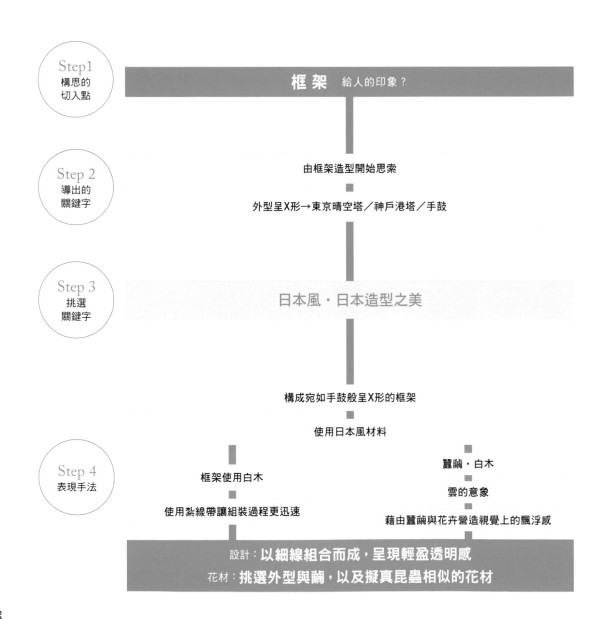

Step1
構思的
切入點

框架 給人的印象？

Step 2
導出的
關鍵字

由框架造型開始思索

外型呈X形→東京晴空塔／神戶港塔／手鼓

Step 3
挑選
關鍵字

日本風‧日本造型之美

構成宛如手鼓般呈X形的框架

使用日本風材料

Step 4
表現手法

框架使用白木

使用紮線帶讓組裝過程更迅速

蠶繭‧白木

雲的意象

藉由蠶繭與花卉營造視覺上的飄浮感

設計：**以細線組合而成，呈現輕盈透明感**
花材：**挑選外型與繭，以及擬真昆蟲相似的花材**

Flower & Green

宮燈百合
闊葉武竹
蝴蝶蘭
金杖球
雪球花
火焰百合
松蟲草果實（STERNKUGEL）
金翠花

Material

竹篾
藤條
白木
蠶繭
蠶絲KIBISO

作品的
草圖

How to Make

1　將竹篾插進木板上的孔內，竹篾之間的交叉處以紮線帶捆綁起來，形成X形。
2　上方利用藤條與白木編成圓盤狀，繞上蠶絲KIBISO。
3　綁上裝有玻璃管的繭，以及修剪好的白木，並在玻璃管內插上花材。

表現手法
的實例

花材挑選外型與蠶繭相似的宮燈百合、以及蘭花等會令人聯想到蠶的成蟲或昆蟲的花材。闊葉武竹使作品洋溢著旺盛的生命力。

以紮線帶固定住粗短的白木，讓外型顯得有分量。

固定住以白木與藤條編成的圓盤狀，並繞上蠶絲KIBISO營造出如浮雲般的視覺效果。

當竹篾編成X形時，利用紮線帶不僅能在短時間內綁得美觀，又能綁得很牢固。

以瓊麻固定住裝有玻璃管的繭。

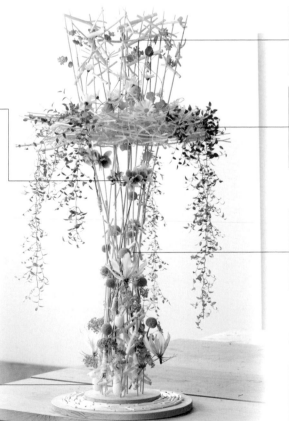

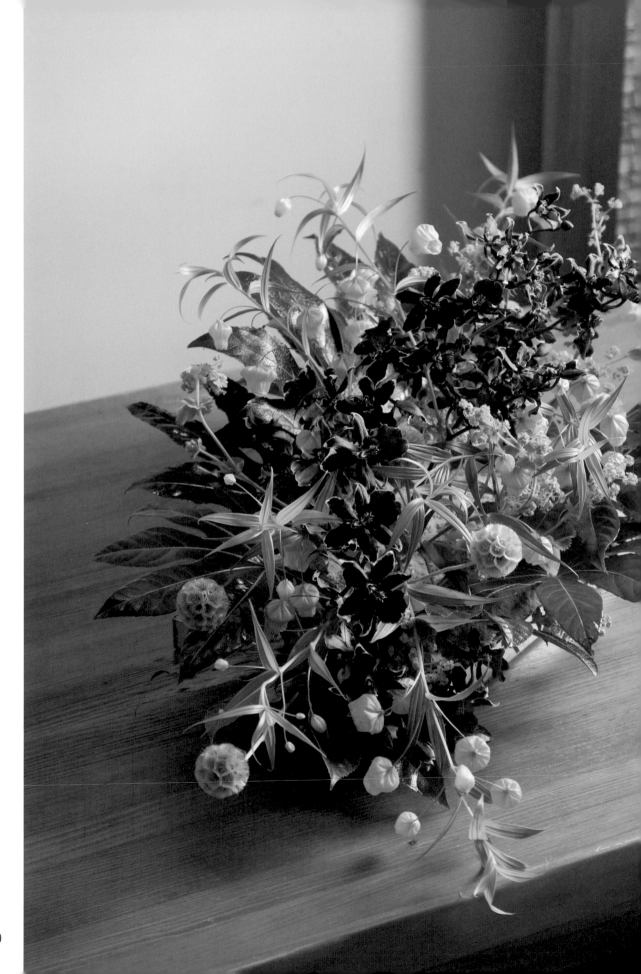

4

從「情感」獲得靈感

主題

［祈禱　1］

Prayer 1

製作／久保数政

與藝術家僅一線之隔的設計師或花藝師，鮮少在作品中抒發自己的情感；但是當接了訂單，受客人委託時就另當別論了。接下來為大家解說，別人的心意要如何透過花藝設計具體呈現出來。

構思的6個切入點	
材料	☐
手工藝	
設計理論	☐
情感	✔
文化	☐
色彩	☐

41

4

從「情感」獲得靈感

主題

［祈禱 1］

Prayer 1

透過花藝設計將送花者的心意具體呈現，作品主題為「祈禱」。在挑選關鍵字時，聯想到合掌的行為。將外型似手掌的八角金盤平鋪成V字形，使其看似「祈禱」的模樣。

一開始嘗試只使用兩片葉子呈現「祈禱」，但無法令人留下深刻的印象，於是改用多片葉子，沒想到因此獲得眾人在祈禱的意象。在八角金盤葉片的中央插上有花語「祈禱」之意的齒舌蘭與宮燈百合，構成八角金盤之「手」合掌祈禱的意象，以強調主題。

齒舌蘭的花形與八角金盤的尖葉有異曲同工之妙，再添上圓圓的宮燈百合，使整體產生對比的效果，構成一盆既賞心悅目又兼具張力，風格沉穩的創作。

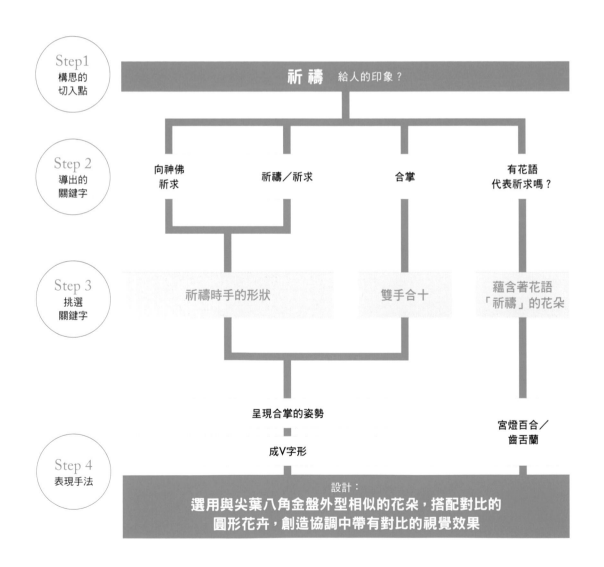

Step1 構思的切入點	**祈禱** 給人的印象？
Step 2 導出的關鍵字	向神佛祈求 ・ 祈禱/祈求 ・ 合掌 ・ 有花語代表祈求嗎？
Step 3 挑選關鍵字	祈禱時手的形狀 ・ 雙手合十 ・ 蘊含著花語「祈禱」的花朵
Step 4 表現手法	呈現合掌的姿勢／成V字形 ・ 宮燈百合／齒舌蘭 ・ 設計：選用與尖葉八角金盤外型相似的花朵，搭配對比的圓形花卉，創造協調中帶有對比的視覺效果

Flower & Green

八角金盤
宮燈百合
齒舌蘭
（RED STAR）
斗蓬草
松蟲草果實

How to Make

1　將吸水海綿放入長方形花器中，在花器左右兩邊平鋪插上八角金盤，使它成V字形。
2　在V字形之間交錯插上齒舌蘭與宮燈百合，並插上其他花卉。

表現手法的實例

在八角金盤葉片的中央交錯插上有花語「祈禱」之意的齒舌蘭與宮燈百合，構成八角金盤之「手」合掌祈禱的意象，以強調主題。

八角金盤的尖葉與齒舌蘭的尖形花瓣，有異曲同工之妙。

在尖形葉的八角金盤中，添上圓形的宮燈百合與松蟲草果實，能產生對比的效果，讓整體設計顯得有張力。

藉由多片八角金盤構成的V字形，讓作品產生立體深度，呈現眾人合掌祈禱之意象。

43

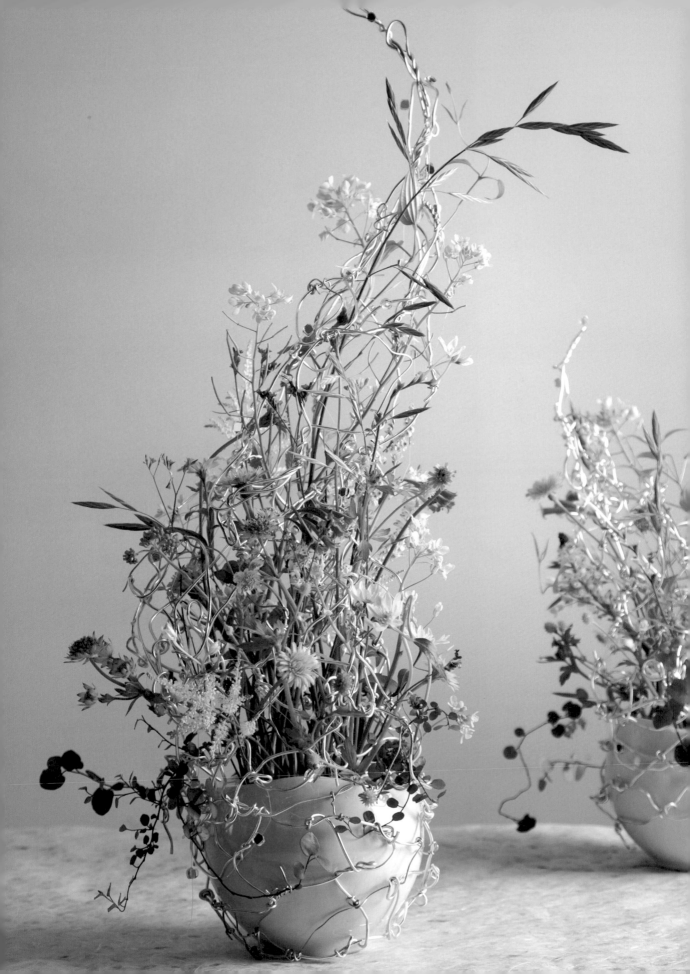

4

從「情感」獲得靈感

主題
[祈禱 2]
Prayer 2

製作／安藤弘子

針對「祈禱」這個主題，創作者導出多個關鍵字，並從中挑選出合掌祈禱之姿。在P.40中，藉由作品呈現出合掌祈禱的行為。此款作品與P.40中的表現手法不同，本篇為大家解說它的迥異之處。

構思的6個切入點	
材料	☐
手工藝	☐
設計理論	☐
情感	✔
文化	☐
色彩	☐

4

從「情感」獲得靈感

主題

[祈禱 2]

Prayer 2

創作者以「祈禱」為出發點，除了清廉，也分別導出肅穆、神佛、安魂等多個關鍵字。最終挑選出「無（透明）」與「朝向天空」。將這兩個關鍵字融入花藝設計中，再以「祈禱之姿＝合掌」呈現整體造型。

鋁線的框架給人冰冷的感覺，但卻帶有透明感，與低調的自然風草花搭配起來相得益彰。插上較長的枝條，使花朵彷彿朝天空綻放。此外，插花位置若採單一個點會略顯單調，因此讓花與花之間自然交錯，營造出往上伸展般的效果。

而為了呈現一大一小的花器如合掌般祈禱的模樣，只靠花朵來營造會給人單薄的印象，藉由框架使曲線造型更明確，讓人對主題留下鮮明的印象。

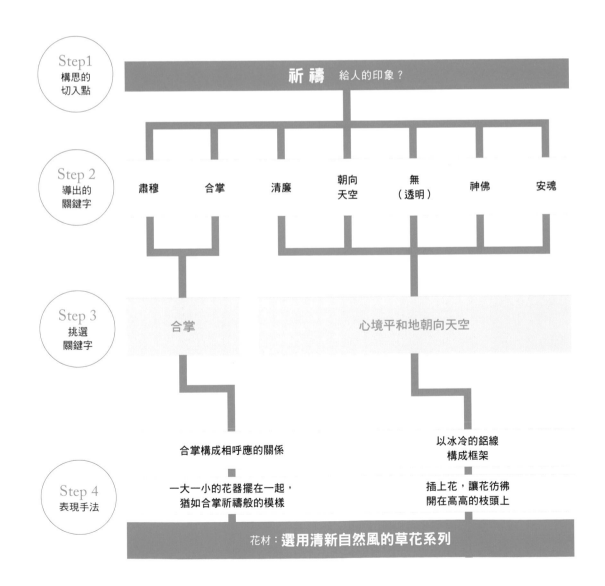

蒲公英
西洋油菜
垂筒花
拉培疏鳶尾
泡盛草
白芨
大扁雀麥
野春菊
爆竹百合
卡斯比亞
鉤柱毛茛
鼠麴草
鈕釦藤
蔓生百部

Material

鋁線

祈禱

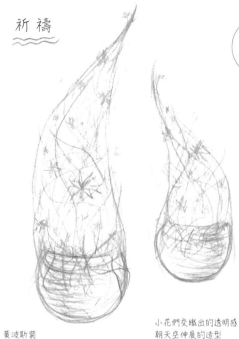

作品的
草圖

How to Make

1 將吸水海綿放入花器中，周圍以鋁線交錯搭起高框架。
2 決定花材擺放位置。

黃波斯菊
垂筒花等草花
糯色～黃色系

小花們交織出的透明感
朝天空伸展的造型

表現手法
的實例

讓花從框架間穿出，不僅能使整體呈現自然的曲線，還能讓一大一小的花器呈現合掌般的模樣。

以冰冷的鋁線交織編成高框架，呈現心境平和朝向天空的意象。重點是要將鋁線斜斜弄彎。

插花時，讓每朵花彷彿生長在大自然般，筆直地朝天空綻放。藉由自然交錯的方式來避免視覺上的單調感。

花器選用帶有意象「無」的白色瓷器，藉由白色瓷器與鋁線的反射效果呈現出整體的透明感。

47

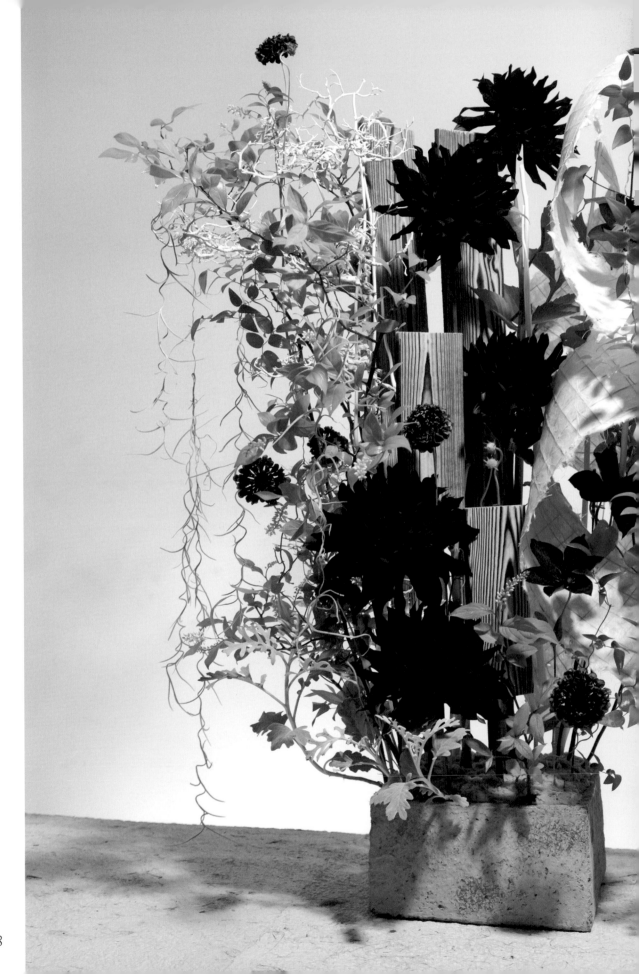

5

從「文化」獲得靈感

主題

[東 京 1]

T o k y o 1

製作／久保数政

母親節或聖誕節等節日也屬於文化範疇。由
於靈感容易湧現，因此主題所欲強調的部分
必須明朗化，本書以「東京」這個主題為大
家解說具體實例。

構思的6個切入點	
材料	☐
手工藝	☐
設計理論	☐
情感	☐
文化	✔
色彩	☐

5

從「文化」獲得靈感

［東京 1］
Tokyo 1

以「東京」為主題，確實能導出許多廣泛的關鍵字。一般人對東京擁有時尚都會的印象，再深入觀察，其實東京仍保有平民文化，意外地充滿著綠意，以這些特點為著眼點展開構思。強調主題「傳統與時尚的融合＋綠」，並將它反映在花藝設計上。

底座選用水泥花器象徵宛若都市叢林的東京，再加入燒杉碳化木及和紙等代表江戶文化的材料，呈現融合傳統與現代的底座與框架。花材主要挑選兼具江戶雅緻與時尚氛圍的大理花（黑蝶），重點是下方也插上花朵，不讓燒杉碳化木搶盡風采。

讓部分的綠葉長長地垂下，花點巧思讓作品看起來豐富精采，更能突顯主題。

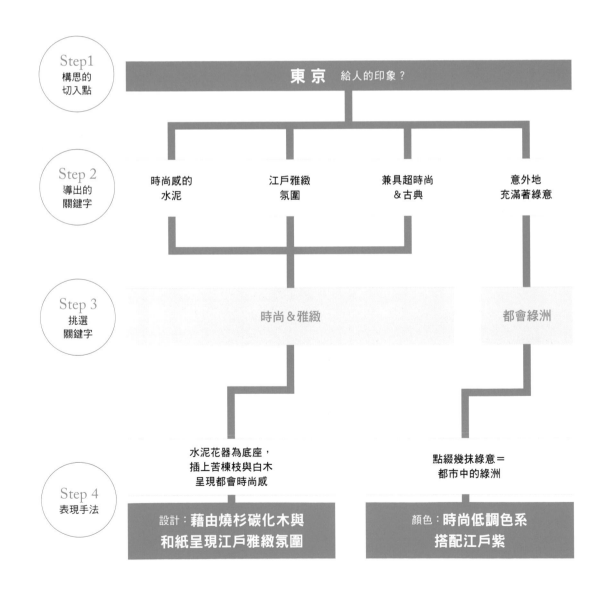

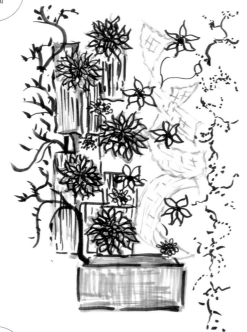

作品的草圖

Flower & Green

大理花（黑蝶）
鐵線蓮
松蟲草
髭脈橙葉樹
空氣鳳梨
闊葉武竹
銀葉菊

Material

苦楝枝
銅網
白木
燒杉碳化木
和紙

How to Make

1　在水泥花器中放入吸水海綿，分別裝上和紙、燒杉碳化木及白木，以構成框架。
2　固定住玻璃管，並決定花材擺放位置。

表現手法的實例

以雅緻時尚的大理花為主花，搭配江戶紫的鐵線蓮。

在具時尚氛圍的苦楝枝與白木之間點綴幾抹綠意，呈現都會綠洲的意象。

和紙上的格子兼具江戶的雅緻風情，與現代超時尚高樓的氛圍，透過和紙呈現出傳統與現代融合的風貌。

藉由燒杉碳化木令人聯想到江戶時期的建築，營造古意雅緻的街景風情。

底座的水泥花器象徵著東京。

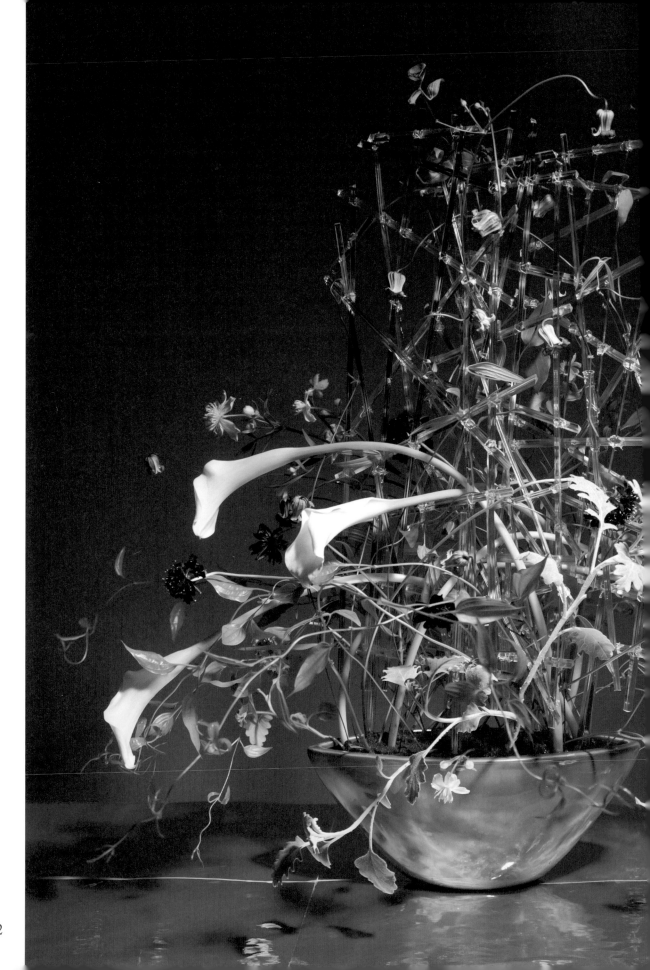

從「文化」獲得靈感

以「文化」為出發點展開構思，靈感易於湧現，但若想將多種元素同時融入作品中，反而會模糊作品的意象。接下來為大家解說如何以海濱為主題，時尚都會為焦點來呈現「東京」的花藝設計。

構思的6個切入點	
材料	☐
手工藝	☐
設計理論	☐
情感	☐
文化	✔
色彩	☐

5
從「文化」獲得靈感

主題
［東京 2］
Tokyo 2

外地出生的創作者從老家返回東京時，映入眼簾的海濱夜景是此款作品所欲表達的意象。腦中無意間浮現許多關於東京的聯想，從中挑選出海濱、時尚、各地人士的聚集地等關鍵字，將這些關鍵字融入花藝設計中。

由於壓克力棒質地透明輕盈，易於架高。以壓克力棒完成框架，呈現海濱高樓林立，時尚都會般的景象。花材選用自然風花莖細，惹人憐愛的鐵線蓮等小花，搭配時尚的海芋。鐵線蓮代表著在東京努力生活的人們；海芋則宛若橫跨海濱的彩虹橋。

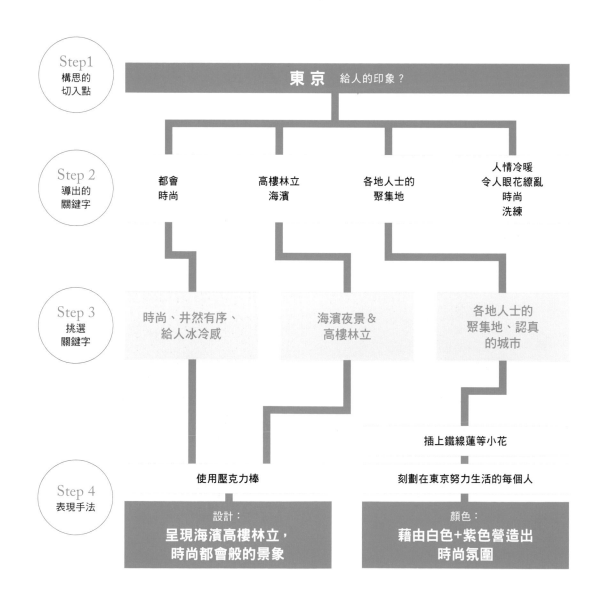

Step1
構思的
切入點

東 京 給人的印象？

Step 2
導出的
關鍵字

都會
時尚

高樓林立
海濱

各地人士的
聚集地

人情冷暖
令人眼花繚亂
時尚
洗練

Step 3
挑選
關鍵字

時尚、井然有序、
給人冰冷感

海濱夜景＆
高樓林立

各地人士的
聚集地、認真
的城市

插上鐵線蓮等小花

Step 4
表現手法

使用壓克力棒

刻劃在東京努力生活的每個人

設計：
**呈現海濱高樓林立，
時尚都會般的景象**

顏色：
**藉由白色+紫色營造出
時尚氛圍**

Flower & Green

海芋（CRYSTAL BRUSH）
鐵線蓮（SOCIALIS・WHITE JEWEL）
白玉草（GREEN BELL）
銀葉菊
蔓生百部
巧克力波斯菊
松蟲草

Material

壓克力棒

How to Make

1 使壓克力棒交錯成三塊板狀框架。
2 將吸水海綿放入花器中，固定住1。
3 固定住玻璃管，決定花材擺放位置。

表現手法
的實例

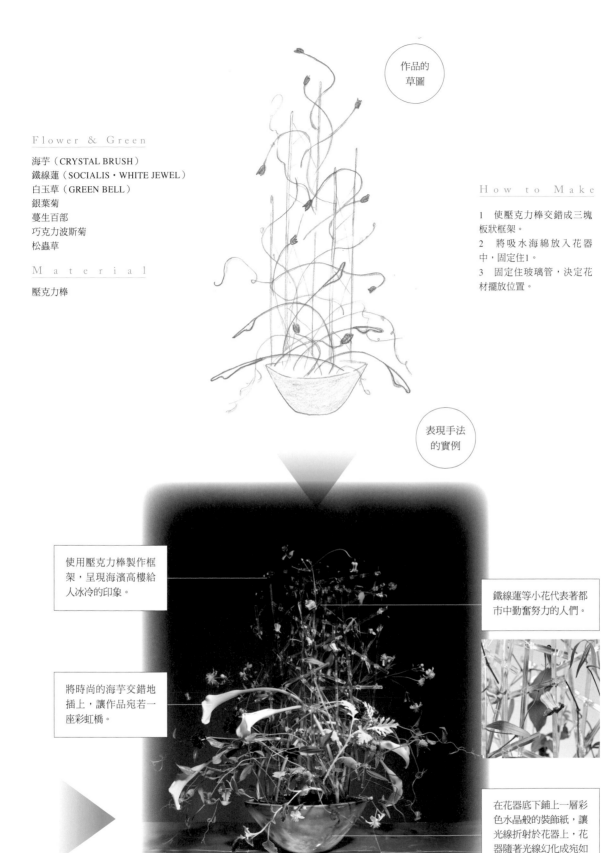

使用壓克力棒製作框架，呈現海濱高樓給人冰冷的印象。

將時尚的海芋交錯地插上，讓作品宛若一座彩虹橋。

鐵線蓮等小花代表著都市中勤奮努力的人們。

在花器底下鋪上一層彩色水晶般的裝飾紙，讓光線折射於花器上，花器隨著光線幻化成宛如海濱夜景般的藍或紫。

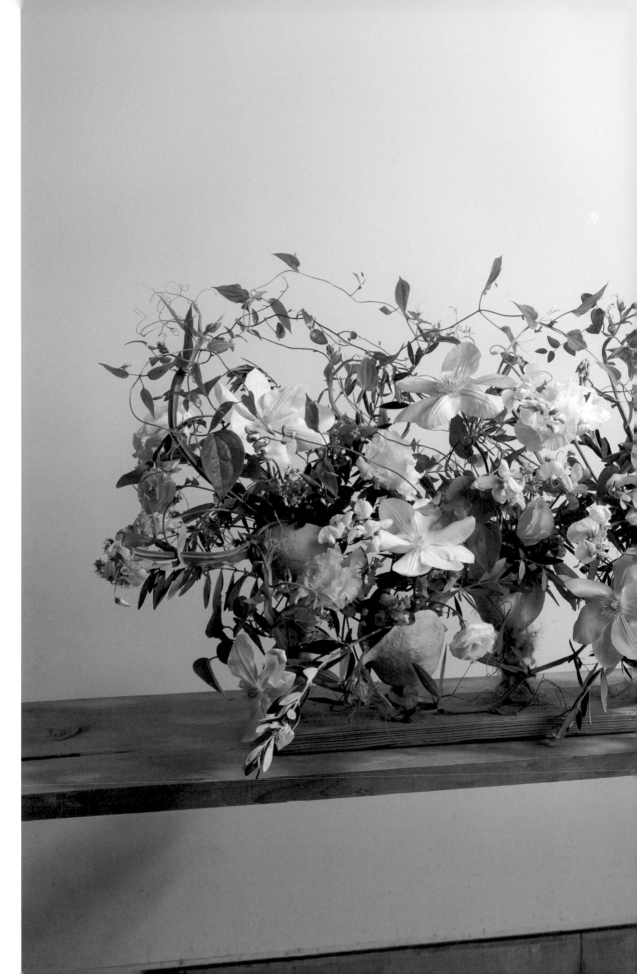

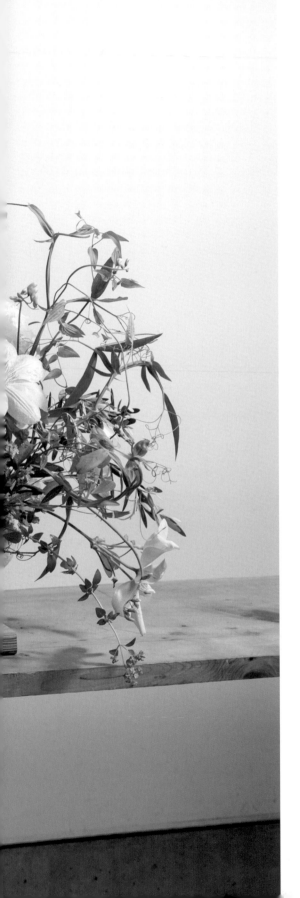

從「色彩」獲得靈感

主題
［白色 1］
White 1

製作／久保数政

顏色是決定花朵的重要元素。即使是同一種花，選用不同的顏色便能讓作品呈現迥異的風格。本次以「白色」為主題，為大家解說如何將顏色給人的印象，延伸運用於花藝設計。

構思的6個切入點	
材料	☐
手工藝	☐
設計理論	☐
情感	☐
文化	☐
色彩	✔

從「色彩」獲得靈感

主 題

［白色 1］
White 1

容易與任何顏色搭配的「白色」，給人純真、潔淨等各種印象。經由構思，從中挑選出具象徵性的「和平」，進而展開花藝設計。和平兼具了多樣化的主題性，將焦點擺在源源不絕的生命力量，選用象徵生命力的果殼作為花器，讓和平的意象顯得更為清晰。

以白色鐵線蓮為主花，中央搭配同為藤蔓性的植物，讓花材纏繞在一起，訴說著人並不孤單，而是相互扶持的關係。此外，劍瓣鐵線蓮搭配上花姿飄逸的香豌豆，以及重瓣洋桔梗，讓作品呈現調和與對比的視覺張力。

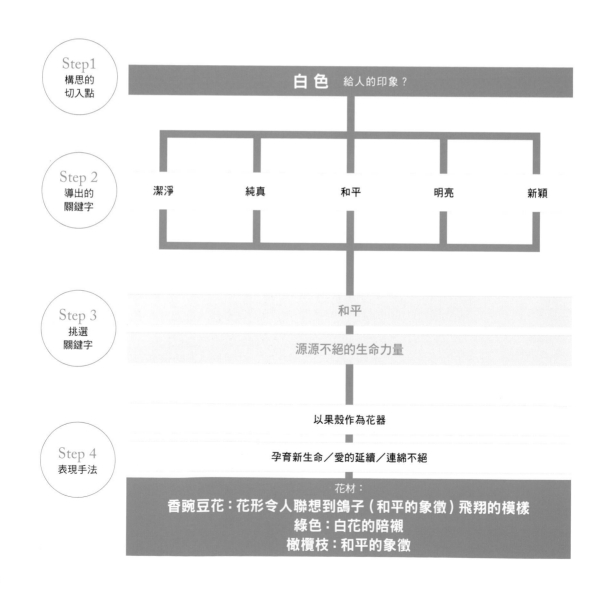

Step1
構思的
切入點

白色 給人的印象？

Step 2
導出的
關鍵字

潔淨　　純真　　和平　　明亮　　新穎

Step 3
挑選
關鍵字

和平

源源不絕的生命力量

以果殼作為花器

Step 4
表現手法

孕育新生命／愛的延續／連綿不絕

花材：
香豌豆花：花形令人聯想到鴿子（和平的象徵）飛翔的模樣
綠色：白花的陪襯
橄欖枝：和平的象徵

Flower & Green

鐵線蓮
香豌豆花
洋桔梗
牛至
橄欖枝
蔓生百部

Material

蘋婆果殼
木板
鐵絲

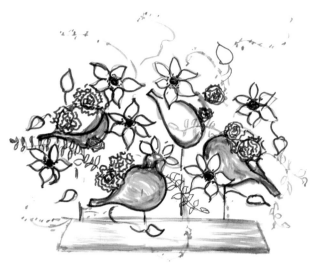

How to Make

1　鐵絲插於木板上，並將
蘋婆果殼固定於鐵絲上。
2　在蘋婆果殼中放入吸水
海綿，插上花材。

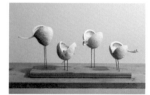

表現手法
的實例

搭配綠色以陪襯白花，使
藤蔓性植物相互纏繞，象
徵人與人之間相互扶持的
意象。

以色彩鮮明、花姿飄逸
的白色鐵線蓮為主花。

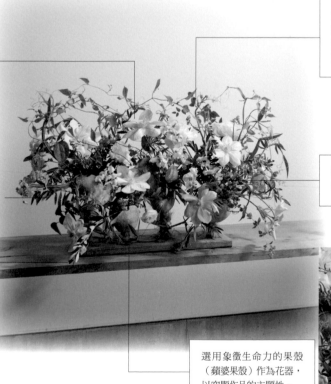

選用花形宛若和平鴿般的
香豌豆花。

插上象徵和平的橄欖
枝，強調白色＝和平的
主題性。

選用象徵生命力的果殼
（蘋婆果殼）作為花器，
以突顯作品的主題性。

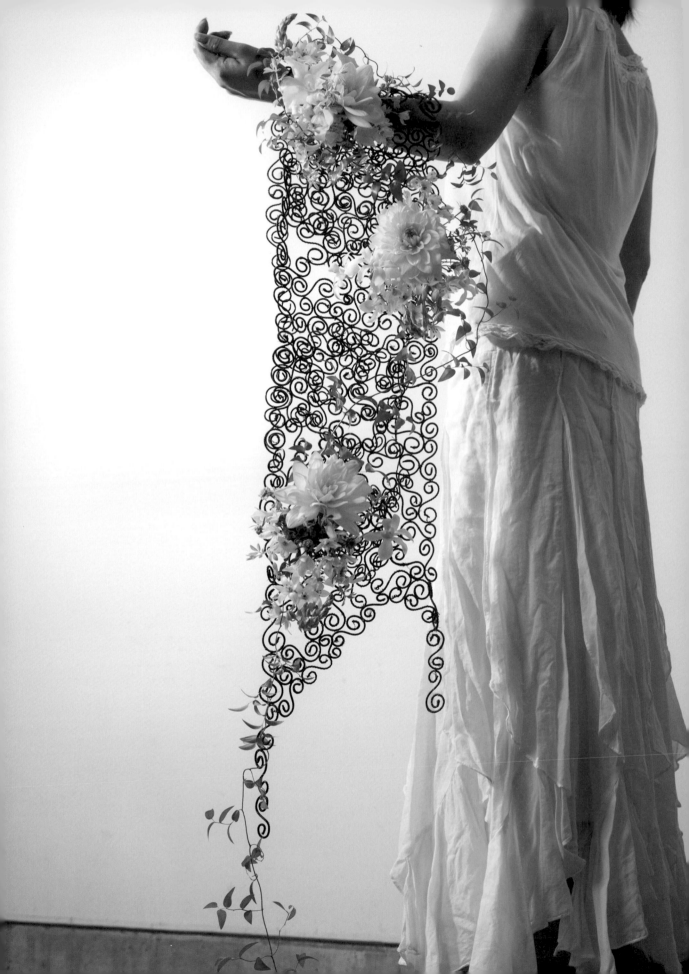

6

從「色彩」獲得靈感

主 題
［ 白 色　2 ］
White 2

製作／平田千穗

去花店買花時，花店的服務員一定會問客人：「您喜歡什麼顏色的花呢？」不單是從花材的顏色獲得靈感，還要從顏色給人的印象展開構思。以下為大家解說一款以婚禮為主題的作品。

構思的6個切入點	
材料	☐
手工藝	☐
設計理論	☐
情感	☐
文化	☐
色彩	✔

6

從「色彩」獲得靈感

［白色 2］

White 2

創作者以主題「白色」出發，從腦中浮現的關鍵字中展開構思，最終挑選出「婚禮」。婚禮是接受度高，具代表性的白色意象之一。

什麼顏色最能襯托白色呢？思索的結果選擇了黑色。以黑鐵絲編織新娘臂式捧花的底座，再搭配上白色花朵。若直接以堅硬的鐵絲搭配白色花朵，會讓花朵失去風采，於是在一根根的鐵絲上，纏繞上棉線來緩和鐵絲給人的印象。

主花選用不輸底座風采，具有個性的大理花及玫瑰。流線型的綠葉不僅襯托出白花之美，也柔化了黑色給人的強烈印象。選用鮮少用於捧花的黑色，搭配白色來增強視覺效果，同時也是一款強調白色的花藝作品。

花藝設計就像這樣，只要從靈感中找到了方向，便能讓創意自由馳騁。

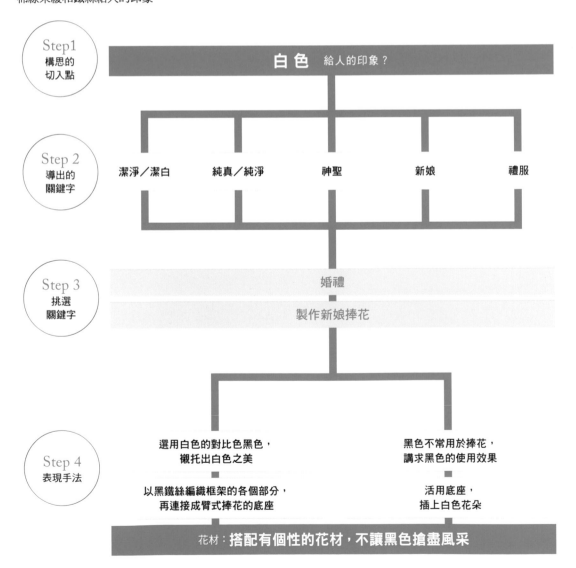

Step1
構思的
切入點

白色　給人的印象？

Step 2
導出的
關鍵字

潔淨／潔白　　純真／純淨　　神聖　　新娘　　禮服

Step 3
挑選
關鍵字

婚禮

製作新娘捧花

Step 4
表現手法

選用白色的對比色黑色，襯托出白色之美

黑色不常用於捧花，講求黑色的使用效果

以黑鐵絲編織框架的各個部分，再連接成臂式捧花的底座

活用底座，插上白色花朵

花材：搭配有個性的花材，不讓黑色搶盡風采

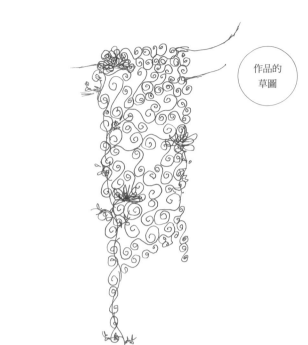

作品的
草圖

表現手法
的實例

Flower & Green

大理花
玫瑰（BOURGOGNE）
松蟲草
大飛燕草
伯利恆之星
闊葉武竹
多花素馨
外毛百脈根

Material

鐵絲
棉線

How to Make

1　將纏上黑色棉線的鐵絲
塑成多個螺旋狀，再將多個
螺旋狀連接成長方形臂式捧
花的底座。
2　分別在捧花底座的三處
裝上半球狀的吸水海綿，並
插上花卉。

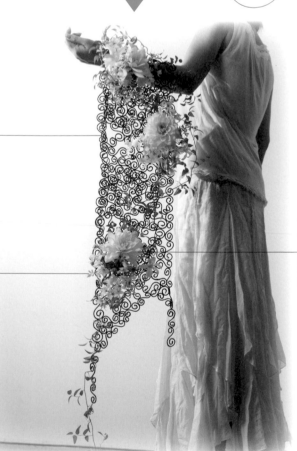

臂式捧花底座選用能襯托
白色的黑色。將纏上黑色
棉線的鐵絲塑成多個螺旋
狀，再將其連接在一起。
直接使用鐵絲會給人堅硬
的印象，於是以黑色棉線
纏繞在鐵絲上，柔化給人
的印象。

藉由綠葉襯托白色花朵，
同時也緩和了黑色給人的
強烈印象。

主花挑選不輸黑色、具
有個性且婚禮常用的大
理花及玫瑰。

63

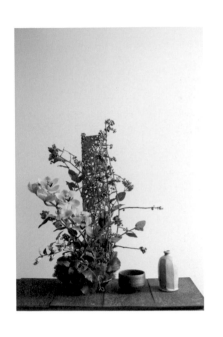
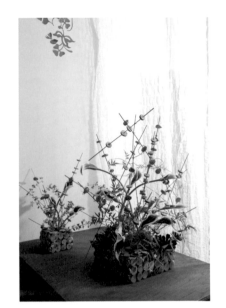

Chapter

2

依 照 場 合 來 擴 展 發 想

〔 發 想 法 的 應 用 〕

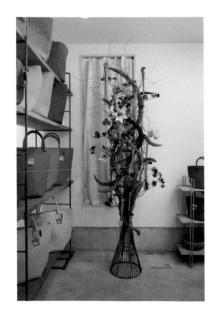
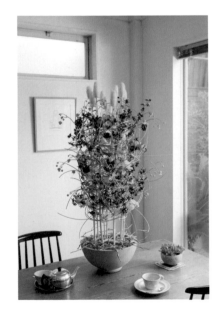

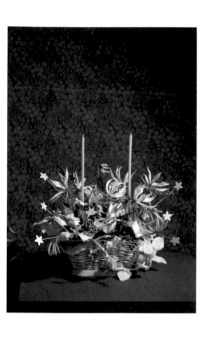 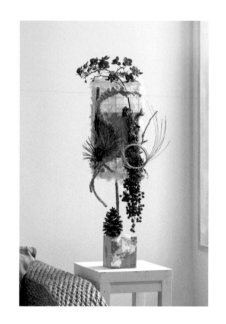 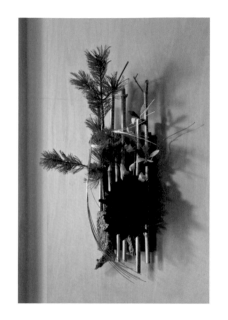

花藝師會被要求的是，
如何在「何時？」、「何地？」、「原因？」、「金額？」
這四大前提上創作出具有設計感的作品。
在這個章節中就是針對「設計的4個基本要素」設定實例來進行解說，
確定了「是在何種場合所需要的花」的條件後，
運用第1章節中的發想手法來和花藝設計作連結。

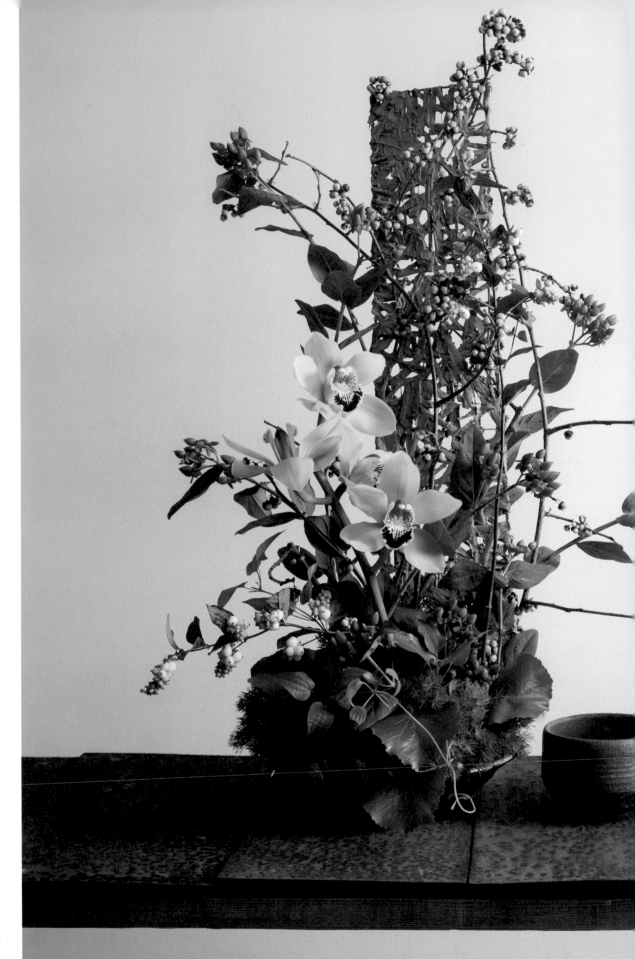

主 題

〔 展 覽 祝 賀 　 1 〕

～ 陶 藝 家 的 個 展 ～
Expositions 2
製作／久保数政

針對在藝術之秋時需求會增加，以展覽祝賀為主題的花藝設計來講解。在個展中的主角，當然就是被展示出來的作品，另外也有不少礙於場地大小的情況。依照以上這些條件為基礎，由「為何要製作」的部分開始向下生根。

設計的4個基本要素	
何時？	秋天
何地？	藝廊
原因？（目的）	陶藝家個展祝賀
金額？	7000日圓

構思的6個切入點	
文化	✔

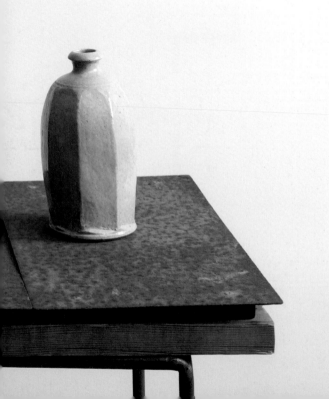

主題

〔 展 覽 祝 賀 1 〕
～ 陶 藝 家 的 個 展 ～
E x p o s i t i o n s 1

陶藝是指以黏土成形後，以高溫燒製出陶瓷器的技術，也被稱作「燒陶」。由其定義延伸發想，將重點放在材料的土上，創作成的作品。

在捲上香蒲葉的銅網塗上黏土，將其放入容器之中作為骨架。尺寸則是預想小型藝廊的大小，作得較為小巧。使用黏土以「土」為象徵的作品，能融入展示作品之中，且不會破壞會場的氣氛。

此外，最近的陶藝以新思維來製作的現代化作品也變多了。因此花就搭配簡單且時尚的東亞蘭，作出融合並衝擊的感覺。意識到陶瓷器的質感，利用有光澤或不平整等不同質感的綠葉來配合這一點，也是作品的特點之一。

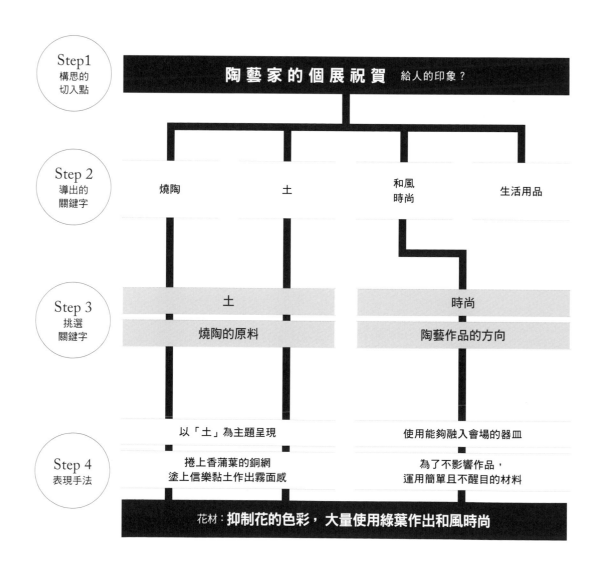

How to Make

1 捲上香蒲葉的銅網塗上
信樂黏土作出霧面感。
2 將1插入有吸水海綿的花
器中立起。
3 配置花材的位置。

Flower & Green

東亞蘭
蔓梅擬
雪果
蘆筍草
火龍果
銀荷葉
利休草
多花素馨
香蒲

Material

信樂黏土
銅網

表現手法
的實例

捲上香蒲葉的銅網塗
上信樂黏土作出霧面
感，置入燒陶材料的
土，以強調其主題
性。

配上蔓梅擬的橘色果
實，與東亞蘭的雄蕊同
樣色調。

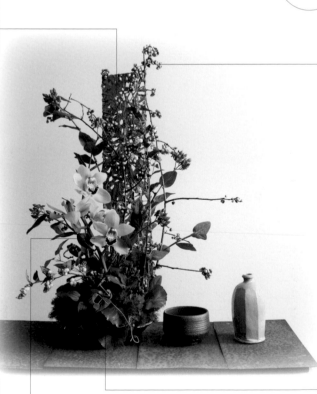

搭配上不影響作品，
且能夠調合和風時尚
氛圍的東亞蘭。

燒陶特點之一的材質
感，和植物的質地作連
結。運用好幾種質感不
同的綠色，來作組合搭
配。

主題

〔 展 覽 祝 賀 2 〕

～ 木 工 創 作 者 的 個 展 ～

Expositions 2

製 作 ／ 塚 越 早 季 子

同樣是展覽祝賀，在此是要送給木工創作者
的花。製作成小巧的花作，和P.66的情形相
同。但構思的切入點則選定為「材料」，使
用木頭設計來展開發想，這點是不同的。再
加上「手工藝」的要素，也考慮到了和展出
作品的調和性。

設計的4個基本要素	
何時？	秋天
何地？	藝廊
原因？（目的）	木工創作者展覽祝賀
金額	7,000日圓

構思的6個切入點	
材料	☑
手工藝	☑

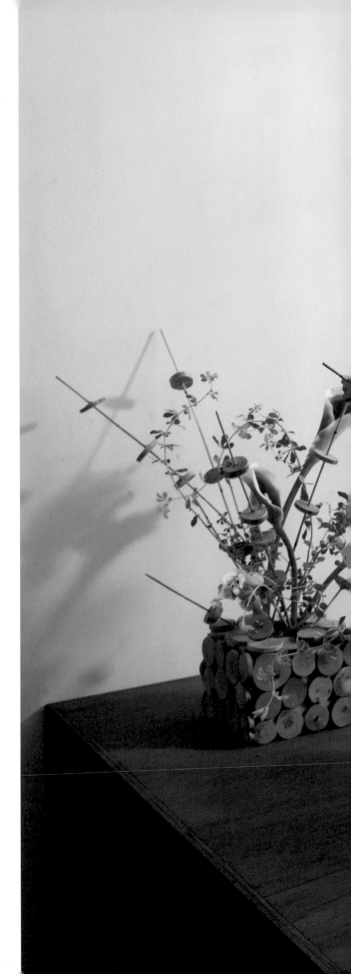

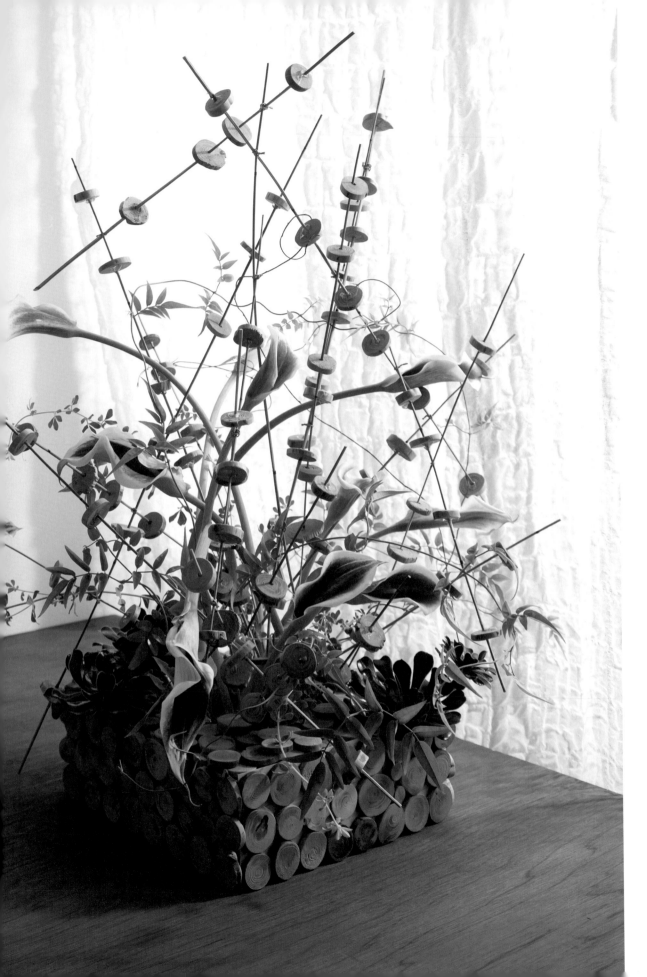

主 題

〔 展 覽 祝 賀 2 〕

～ 木 工 創 作 者 的 個 展 ～

E x p o s i t i o n s 2

木工工藝也有各式各樣的類別。在此我們設定作品展示會場是創作者以時尚且溫暖的北歐風傢俱為中心來製作。以材料中的「木」為著眼點，由此來發展花藝設計。

基底是以木頭切片來製作。使用圓形的木片，作成像似四角形設計居多的傢俱，增添溫暖和柔和感。插著木片的支架帶出高度和深度，而花的

顏色就配合作品，選擇簡潔且時尚的顏色。在一個花藝設計之中，有圓、四角、直線、曲線的要素，也會產生出有趣的視覺效果。

這個作品比外觀看起來還要輕，在會場內也容易搬動，花材也容易取下，所以在展示的最後一天打包回家時也很簡單。是以「原因？」的部分向下發展，並考慮到便利性的設計。

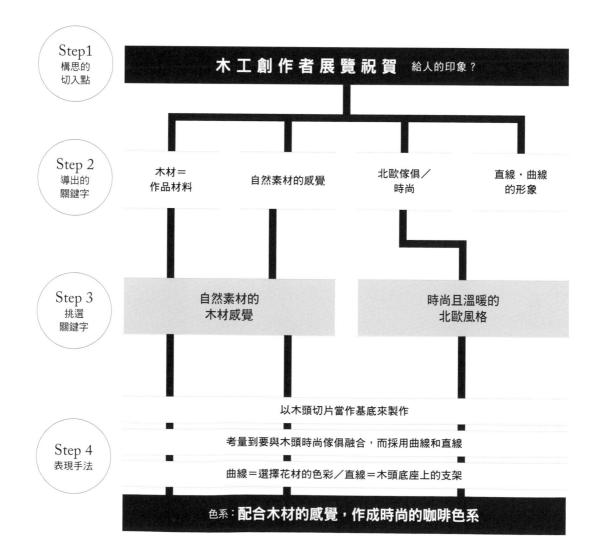

作品的
草圖

Flower & Green

海芋
黑法師
多花素馨
外毛百脈根

Material

木片
支架

How to Make

1　在乾燥的吸水海綿四周以黏著劑貼上木片，留下上方花材將插入的部分不貼。
2　將留下的部分挖洞，填入吸滿水的吸水海綿。
3　插上已經裝好木片的支架和花材。

表現手法
的實例

和海芋的曲線相比，裝置有木片的支架為直線，形成對比。

交叉的支架呈現出穿透感，已設想到不論擺在何處，都能看到對面，而不影響到展示作品。

因為作品中有採用曲線，所以花材就選擇不會影響到作品的簡單顏色。選擇有深紅色的品種，和木材的顏色作調合。

使用木片當作基底來製作，讓作品呈現出素材感。圓形的設計，讓花作在方形的展示像俱中可讓人感受到溫暖。

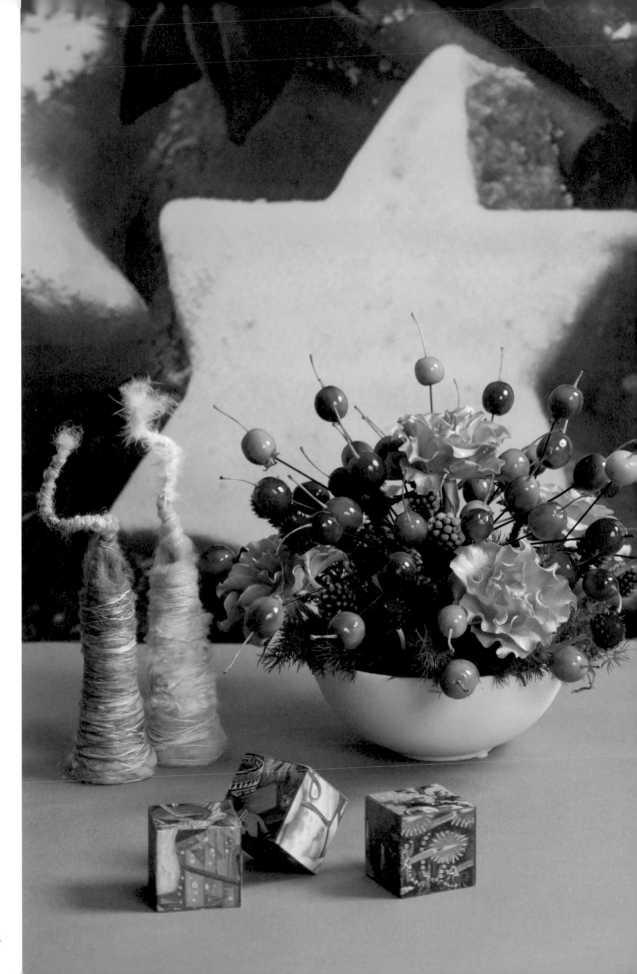

主 題
〔 家 庭 派 對 的 伴 手 禮 1 〕
～ 媽 媽 和 孩 子 的 派 對 ～
Party Gift 1
製作／久保数政

設定為要用來裝飾在媽媽和孩子各自帶著料
理，聚集在一起的輕鬆派對花藝。將焦點放
在「會有什麼樣的成員來聚會呢？」主要是
心理層面，也就是由情感層面來延展發想。

設計的4個必要要素	
何時？	冬天
何地？	朋友家
原因？（目的）	媽媽和孩子各自帶東西來派對時的伴手禮
金額？	3,000日圓

構思的6個切入點	
情感	☑

scene
2

〔 家 庭 派 對 的 伴 手 禮　1 〕
～ 媽 媽 和 小 孩 的 派 對 ～
Party　Gift　1

製作商品（作品）時與「為了什麼而作」同樣重要的是，依多少預算而作。依照預算，有時也會無法用到自己希望數量的花，此時就要更加有效的活用資材。在此的伴手禮預算為3000日圓，而搭配使用的鐵架，是在這個預算中，能夠有效作出派對華麗感的材料。

不只有大人，而是連小孩都聚在一起的家庭派對，所以選出了「開心」、「方便」的關鍵字，作出讓小孩看到也會感到開心，淺顯易懂的設計。整體來說是以容易親近的圓形設計，以蘋果和千日紅來重複圓形。如果作品太孩子氣，就加入紅色的互補色，綠色的蘆筍草來作出效果。

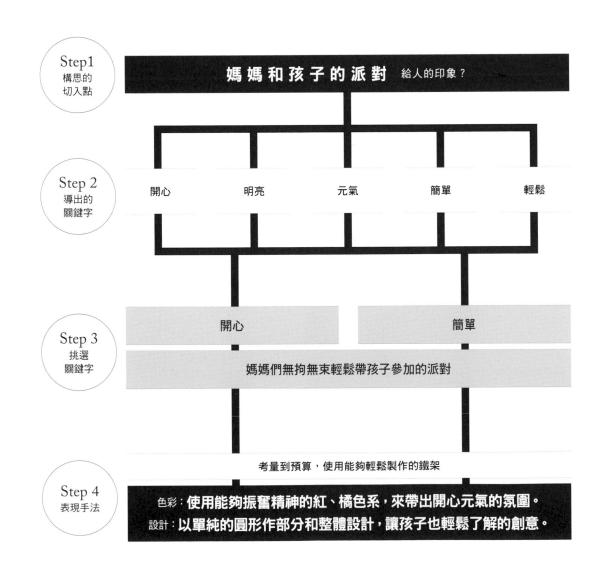

Flower & Green

姫蘋果
玫瑰
千日紅
蘆筍草

Material

鐵架

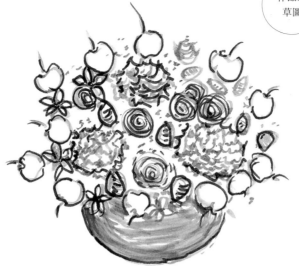

How to Make

1 在容器中放入吸水海
綿，固定鐵架。
2 鐵架插上姫蘋果。
3 配置花材位置。

因為使用鐵架，所以即使低預算
也能輕鬆的作出分量感。

表現手法
的實例

使用姫蘋果和千日紅，
重複圓形，作出歡樂的
氣氛

為了降低孩子氣和作出
效果，在下方加上互補
色的綠色。

顏色則以能夠振奮精神
的紅、橘色系來統一。

為了讓孩子也能了解設
計的趣味，將整體設計
成圓形。為呈現分量
感，因此使用了鐵架。

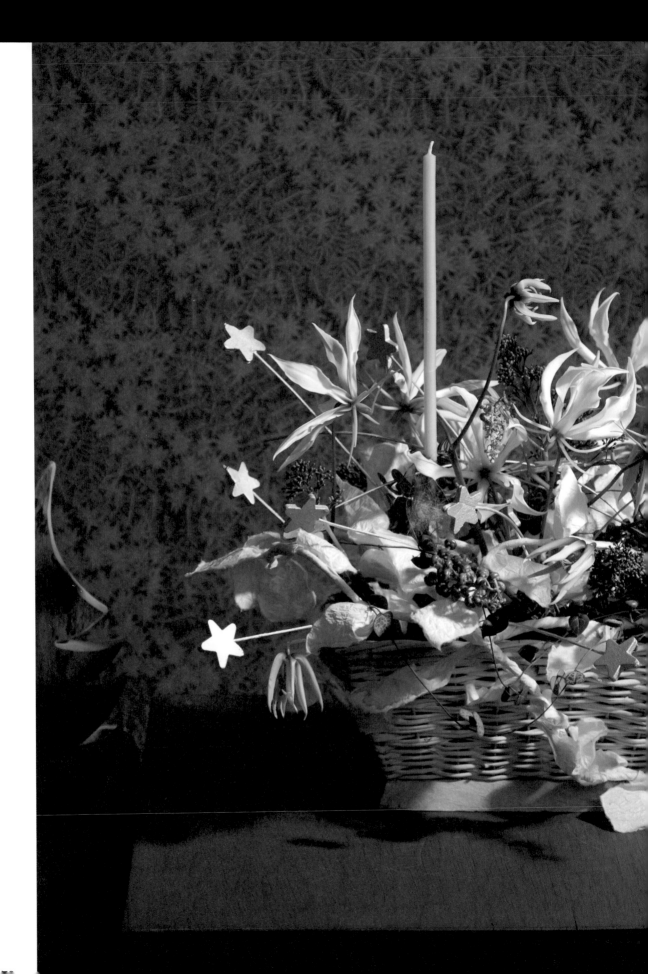

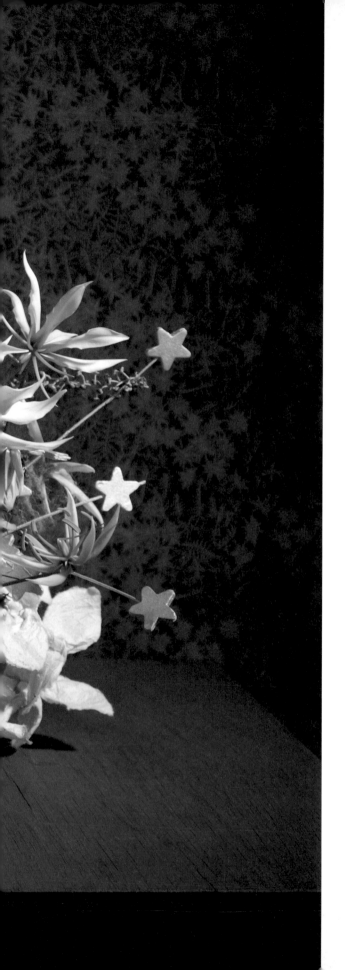

主 題

[家庭派對的伴手禮 2]

～ 聖 誕 派 對 ～

Party Gift 2

製作／谷口花織

這是以「聖誕節」這個文化的切入點，來將構想擴展開的花藝設計。將白色這個色彩當作發想點，更能和紅或綠的傳統商品劃分開來，表現出原創感。

設計的4個基本要素	
何時？	冬天
何地？	朋友家
原因？（目的）	聖誕派對的伴手禮
金額？	3,000日圓

構思的6個切入點	
文化	✔
色彩	✔

主 題
〔 家 庭 派 對 的 伴 手 禮　2 〕
～ 聖 誕 派 對 ～
P a r t y　G i f t　2

製作者由「聖誕派對」的主題引導出一般的關鍵
字後，最終是以「白色」的色彩和「贈送聖誕蛋
糕」的文化切入點來延伸發想。

同時呈現出作為伴手禮帶去聖誕派對中，有著滿
滿鮮奶油的聖誕蛋糕和積著雪的樹木，兩個方面的
設計。花器選用白色的籃子，再以線材與和紙捲成

的花環裝飾，以整體感覺來呈現主題色彩的白。

買到便宜的籃子，自行製作花環也能夠壓低成
本，並且搭配少量的花就能營造出分量感的優點，
是這個作品的優勢。並不是只要作出想表現的形
象，而是要選用兼具實用性的資材。在有限預算下
的商品製作上，這也是必要思考的重點。

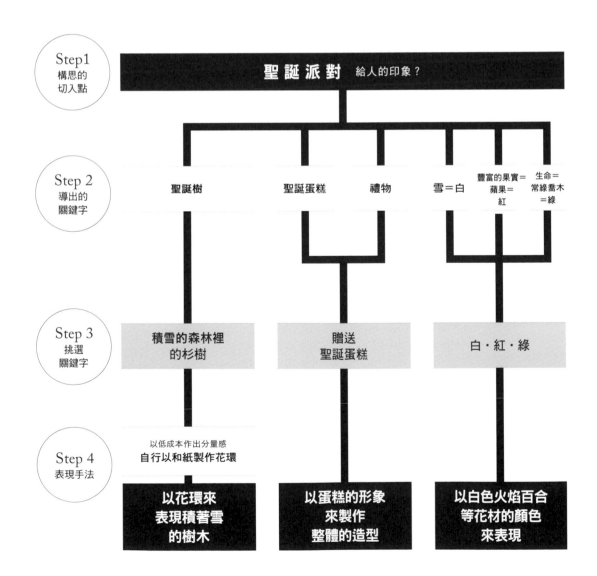

Flower & Green

火焰百合
商陸
四季迷
愛之蔓

Material

和紙
星星飾品
蠟燭

How to Make

1 將和紙纏繞在鐵絲上，
製作花環。
2 籃子內部鋪上玻璃紙作
好防水後，放入吸水海綿，
將1固定在籃子上。
3 在花環的空隙間插入花
材和裝飾品，並將蠟燭立
起。

表現手法
的實例

讓整體看起來像聖誕
蛋糕。

選擇只要一朵就很豪
華的火焰百合，來當
作主花。

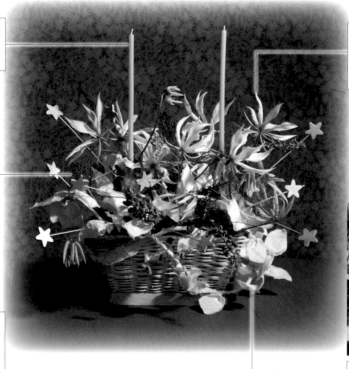

選擇有結果實的商陸
和四季迷，當作點綴
的聖誕紅色。以莖部
較長的花材和火焰百
合來交叉配置，作出
分量感。

以鐵絲與和紙，製作出
看起來像白花和葉子的
花環。

scene 3

主題

[新年時的花飾 1]

～沒有和室的新年花飾 1～

New Year Display 1

製作／久保数政

日本新年時會插花，吊掛注連繩，會想替住
家裝飾出新年氣氛。考量到沒有壁龕與和室
的家漸漸增加，在此介紹以裝飾西式房子為
切入點，而發想出的花藝設計。

設計的 4 個基本要素	
何時？	新年
何地？	私人住宅
原因？（目的）	裝飾沒有和室房子 的新年花飾
金額？	7,000日圓

構思的6個切入點	
文化	✔

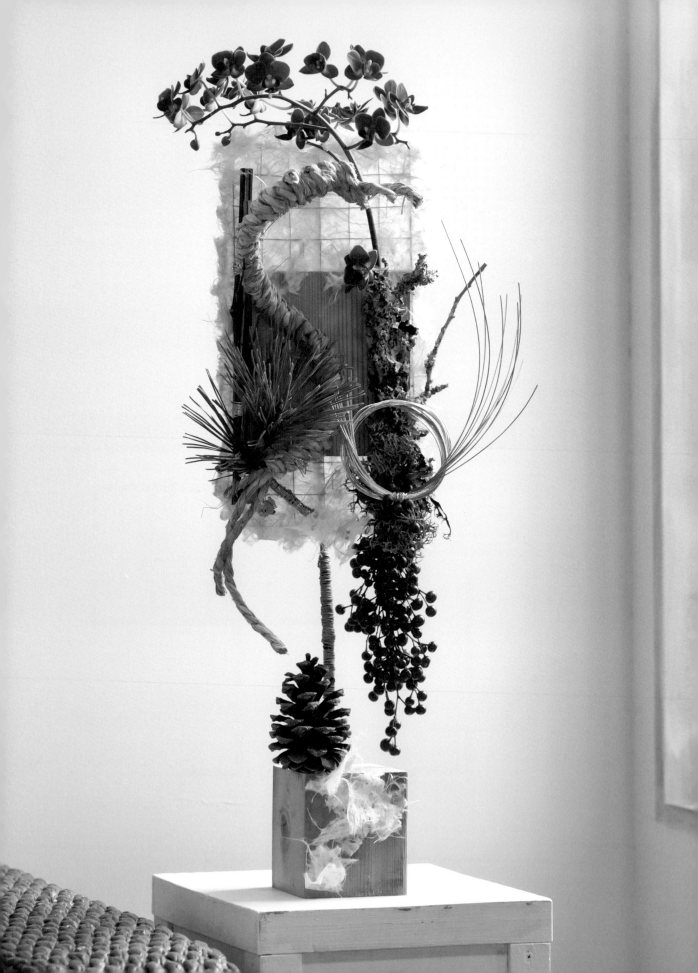

3

主題

〔 新 年 時 的 花 飾 1 〕

～ 沒 有 和 室 的 新 年 花 飾 1 ～

N e w Y e a r D i s p l a y 1

在新年時使用的素材，每一種都有其特別的意義（參照下列表中的「導出的關鍵字」）。迎接歲神到家中儀式之新年，以花朵增添色彩。既要維持著傳統習俗，又要作出適合現代空間的設計。

主題設定為沒有壁龕的西式風格房子，為能裝飾在茶几和狹小空間，而作出不占空間的縱長直立形設計。在銅網貼上和紙作為基底，在此只需貼上即

可，因此只要將底座準備好了，就不需太費時。梅花以苔梅枝來代替，花則使用迷你蝴蝶蘭，作出可融入西式房間時尚的氣氛。松木或南天竹等裝飾新年時不可缺少的材料，為了能置入縱長直立形中，因此整齊的擺放。以繩子製作的蛇，是為了連結到注連繩和生肖而搭配的材料。

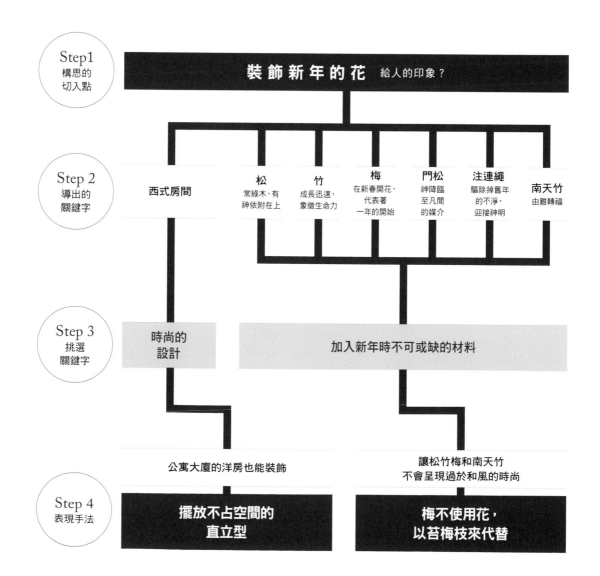

Step1 構思的切入點

裝飾新年的花 給人的印象？

Step 2 導出的關鍵字

西式房間

松 常綠木，有神依附在上

竹 成長迅速，象徵生命力

梅 在新春開花，代表著一年的開始

門松 神降臨至凡間的媒介

注連繩 驅除掉舊年的不淨，迎接神明

南天竹 由難轉福

Step 3 挑選關鍵字

時尚的設計

加入新年時不可或缺的材料

公寓大廈的洋房也能裝飾

讓松竹梅和南天竹不會呈現過於和風的時尚

Step 4 表現手法

擺放不占空間的直立型

梅不使用花，以苔梅枝來代替

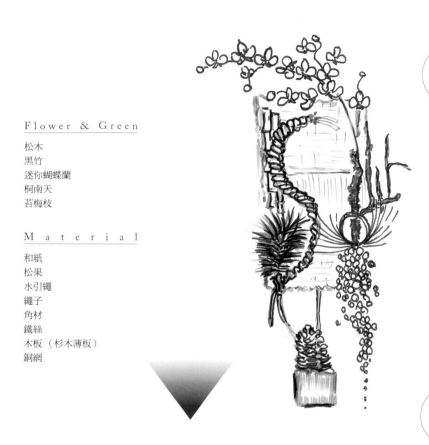

作品的草圖

Flower & Green

松木
黑竹
迷你蝴蝶蘭
桐南天
苔梅枝

Material

和紙
松果
水引繩
繩子
角材
鐵絲
木板（杉木薄板）
銅網

表現手法的實例

How to Make

1　以鐵絲固定角材，裝上貼有和紙的網子，作出基底。
2　在和紙表面貼上木板，固定裝在玻璃管的苔木。
3　以繩子製作的蛇、松及南天等，以接著劑或鐵絲固定，插上迷你蝴蝶蘭。

設定為裝飾公寓大樓等空間受限的西式房子，製作成不占空間的縱長直立型，在銅網貼上和紙製作基底，貼上資材。

梅以苔梅枝來取代，花則以可調和西式房子時尚氛圍的迷你蝴蝶蘭作搭配。

使用繩子作出今年的生肖──蛇，同時也象徵著注連繩。

為了讓南天竹不往橫向展開，而朝向下方裝置，讓整體設計看起來整齊。

scene
3

主題
［新 年 時 的 花 飾　2］
～ 沒 有 和 室 的 新 年 花 飾　2 ～
New　Year　Display　2
製作／清水日出美

在此也將焦點放在作品（商品）裝飾的情境
「何地」上，來解說為沒有壁龕的房子增添
色彩的花藝設計。在分類中的這個「裝飾在
何處」也包含在「文化」的分類之中。

設計的 4 個基本要素	
何時？	新年
何地？	私人住所
原因？（目的）	裝飾沒有和室房子的新年花飾
金額？	7,000日圓

構思的6個切入點	
文化	✔

86

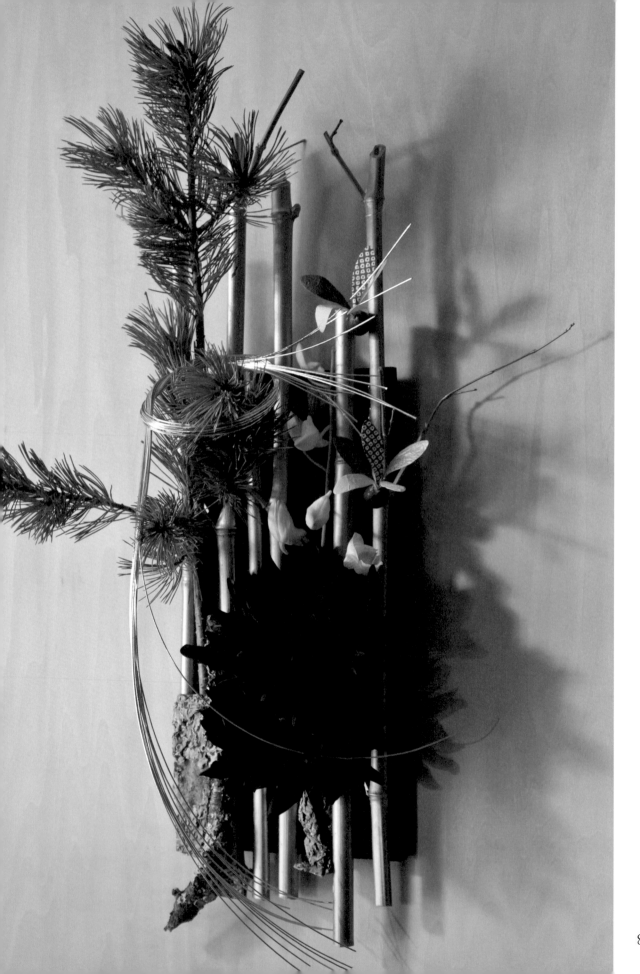

主題

〔 新 年 時 的 花 飾 2 〕

～ 沒 有 和 室 的 新 年 花 飾 2 ～

New Year Display 2

由「裝飾在沒有和室的屋內」的這個條件中，製作者以可輕鬆簡單裝飾的設計，來擴展其發想。因在聖誕節時掛上花圈的家庭變多了，所以想出了不會太過死板，在掛過花圈處也能直接掛上的壁掛式設計。採用在新年裝飾中傳統的材料，要有不論任誰看到都知道是新年裝飾的意識。將焦點只放在松和竹上，就能完成適合現代感空間的簡單設計。

竹是使用充滿喜氣感覺的金色，將它當作基底。間隔和高度都平均一致時，會太無趣，所以特徵是在配置時加上變化。花材選擇了大理花和石斛蘭這兩種西洋花卉。當花放的太多時，在設計上會太誇張，因而失去了新年時莊嚴的氣息，在這要讓設計簡樸一些。

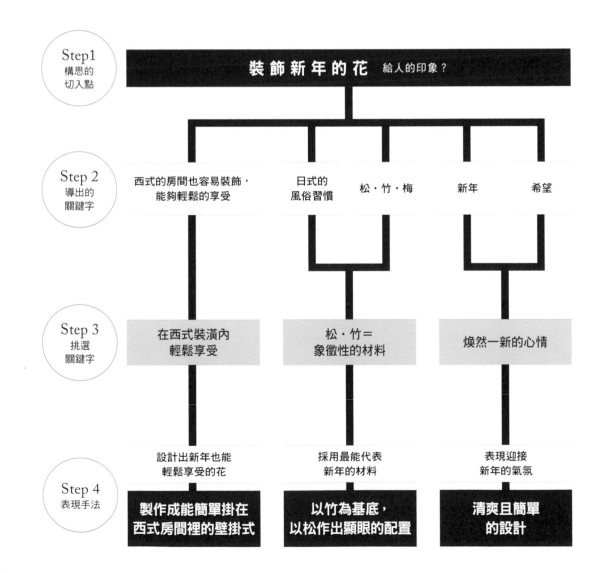

Step1 構思的切入點	裝飾新年的花 給人的印象？		
Step 2 導出的關鍵字	西式的房間也容易裝飾，能夠輕鬆的享受	日式的風俗習慣　松・竹・梅	新年　希望
Step 3 挑選關鍵字	在西式裝潢內輕鬆享受	松・竹＝象徵性的材料	煥然一新的心情
	設計出新年也能輕鬆享受的花	採用最能代表新年的材料	表現迎接新年的氣氛
Step 4 表現手法	製作成能簡單掛在西式房間裡的壁掛式	以竹為基底，以松作出顯眼的配置	清爽且簡單的設計

Flower & Green

五葉松
竹（塗成金色）
苔木
石斛蘭
大理花

Material

木板
樹皮
水引繩
羽毛的裝飾品

作品的
草圖

How to Make

1 在黑色的板上貼上竹子，作為基礎。
2 安裝上玻璃管，上面貼上樹皮將其隱藏。
3 配置花材，裝上水引繩和裝飾品。

表現手法
的實例

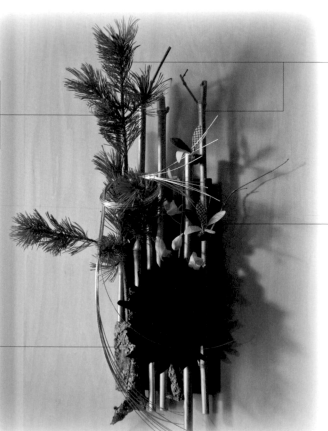

以象徵新年的材料，作出松和竹為主軸的設計。以喜氣的金色竹來作基礎，作出有高低差的有趣配置。

使用有松木風格的五葉松，依樹枝生長方向來進行配置。

以羽毛的裝飾品來表現新年的樂趣。為了和顏色較深的大理花達到平衡，而使用明亮的色彩。

選用時尚且有強烈風格的大理花（黑蝶）和石斛蘭。如果放入太多花，新年的象徵性會變的薄弱，因此僅作清爽且簡單的設計。

scene
4

主題

［店 鋪 裝 飾 1］

～ 羊 毛 氈 包 包 店 ～

Shop Display 1

製作／久保数政

販賣流行且色彩繽紛的包包，這種店鋪內的插花作品。在店裡裝飾花時，主角必然就是商品。 在此解說以春天的展示為主題，將這個季節的感受和情感，與店鋪的主題融合後，發展呈現的方法。

設計的 4 個基本要素	
何時？	1月・2月
何地？	店鋪
原因？（目的）	羊毛氈包包店的 春季展示
金額？	30,000日圓

構思的6個切入點	
情感	✓

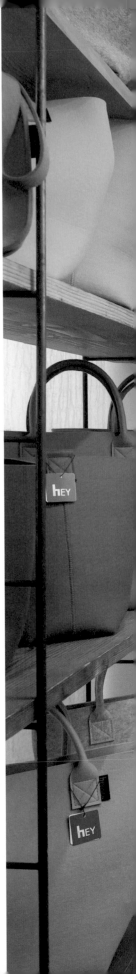

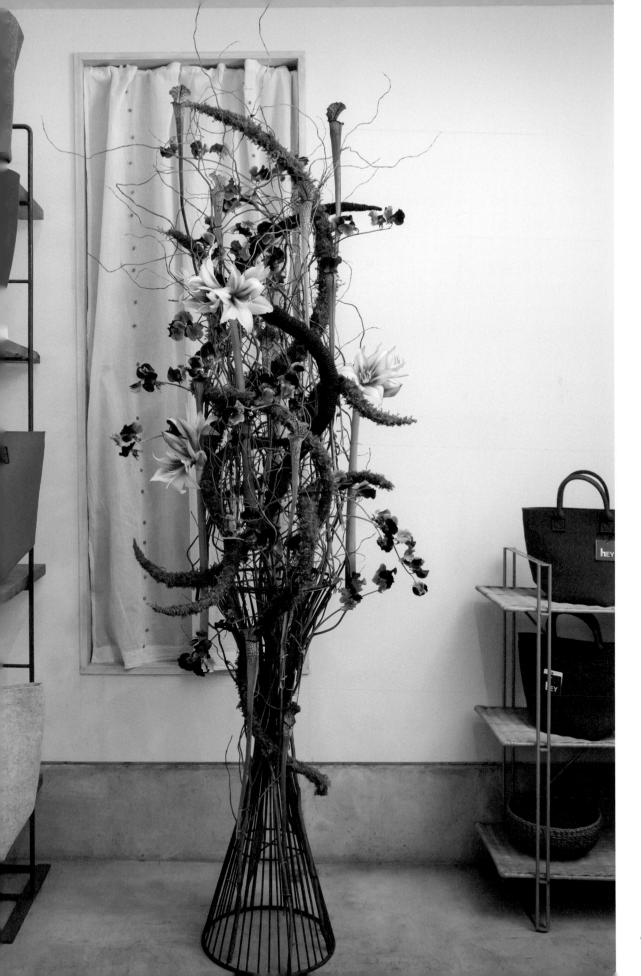

主題

〔 店 鋪 裝 飾 1 〕

~ 羊 毛 氈 包 包 店 ~

Shop Display 1

雖然主題為春季展示，但實際擺設的時間為1至2月。從冬季轉變為春季，植物開始冒出新芽，大地開始活動了起來的季節。呈現出早春可以感受到的躍動感和上升感。配合羊毛氈包包流行且色彩繽紛的印象及素材感，來延伸發展花藝設計。

在編成紡錘型的雲龍柳製作的骨架上，配置以羊毛作出纏繞感，並以交叉配置的香豌豆花來帶出動感。再來是以向上生長的孤挺花和瓶子草，來表現出上升感。

設定作品擺放在角落，所以只要作成單面設計。即便是插花，也不需要以大花器來放入大量的花。組合出骨架，在裡面置入較大的玻璃管，會比較容易維護。只要依序更換花，可以觀賞長達一個月。

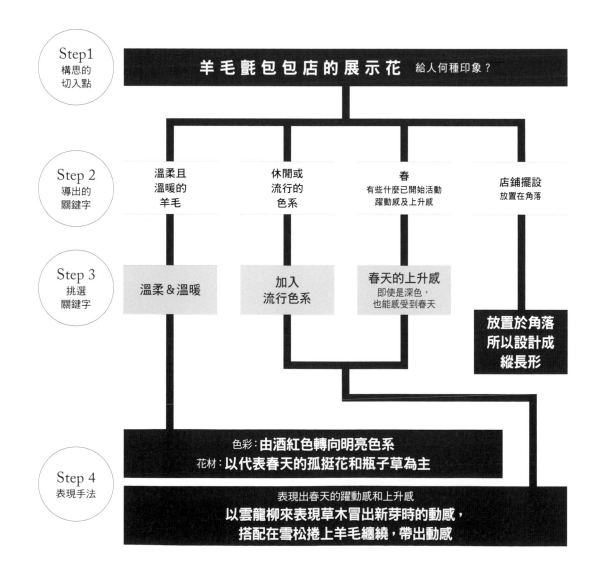

Step1
構思的
切入點

羊毛氈包包店的展示花 給人何種印象？

Step 2
導出的
關鍵字

溫柔且
溫暖的
羊毛

休閒或
流行的
色系

春
有些什麼已開始活動
躍動感及上升感

店鋪擺設
放置在角落

Step 3
挑選
關鍵字

溫柔＆溫暖

加入
流行色系

春天的上升感
即使是深色，
也能感受到春天

放置於角落
所以設計成
縱長形

色彩：由酒紅色轉向明亮色系
花材：以代表春天的孤挺花和瓶子草為主

Step 4
表現手法

表現出春天的躍動感和上升感
以雲龍柳來表現草木冒出新芽時的動感，
搭配在雪松捲上羊毛纏繞，帶出動感

Flower & Green

孤挺花
香豌豆花
瓶子草
雪松
雲龍柳

Material

羊毛

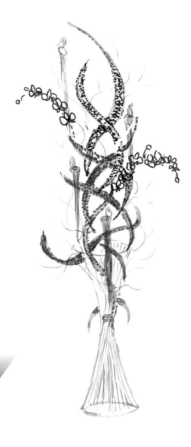

作品的草圖

How to Make

1　雲龍柳為底，以鐵絲固定，編成紡錘型的骨架。
2　雪松以羊毛纏繞固定在1上。
3　在雲龍柳之間置入玻璃管，配置花材。

表現手法的實例

搭配筆直向上生長的孤挺花和瓶子草，表現出上升感。

讓雲龍柳在高處交叉組成紡錘型，作出春天的上升感和躍動感。

香豌豆花是早春到春天的代表性花朵，使其交叉在其中展現躍動感。

雪松捲上羊毛纏繞，帶出動感。以羊毛的質地使其和羊毛氈包包相互呼應。

色彩則是以酒紅色、紫色、粉紅色作出漸層，作出由冬天轉為春天的氣氛。

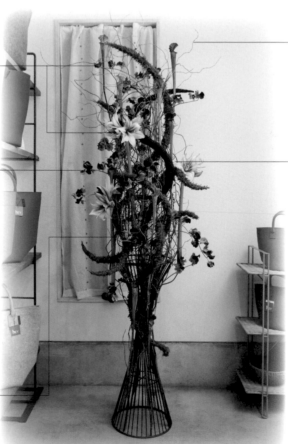

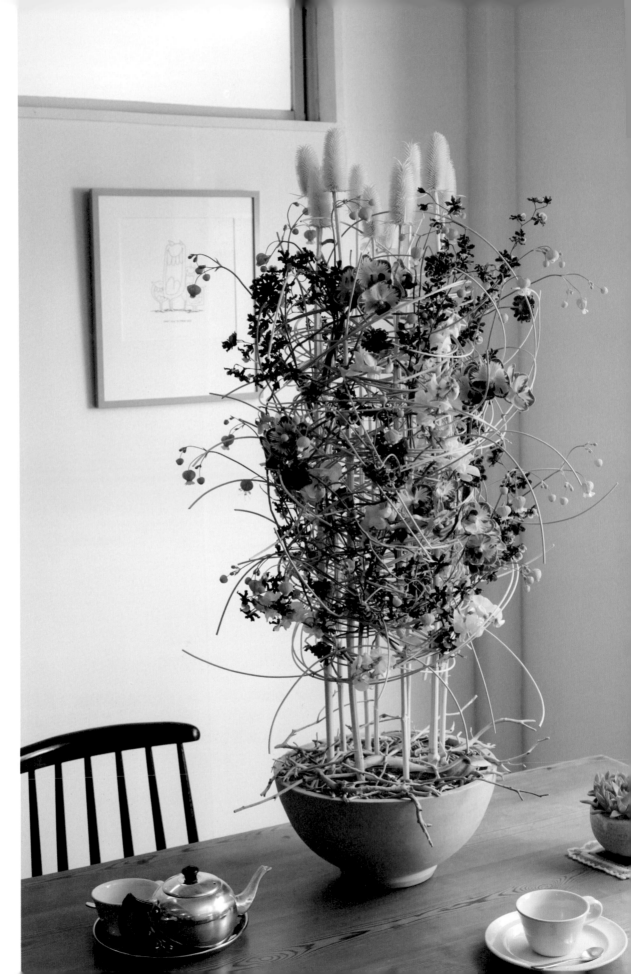

scene
4

主 題
［店 鋪 裝 飾 2］
〜 咖 啡 店 〜
Shop Display 2
製作／吉本 敬

與P.90的羊毛氈包包店相反，在此示範簡單
且具自然風格的咖啡店裡的花藝設計。同樣
是能感受到春天的感覺或情感，進而發展成
適合有著豐富自然光映照的咖啡店氛圍。

設計的 4 個基本要素	
何時？	1 月・2 月
何地？	店鋪
原因？（目的）	咖啡店的春季展示
金額？	30,000日圓

構思的6個切入點	
情感	✔

主 題

〔 店 鋪 裝 飾 2 〕

～ 咖 啡 店 ～

Shop Display 2

餐廳或咖啡店等餐飲店內的插花，要製作成能襯托店家餐點或時間變化的作品。作為這個裝飾花藝舞台的咖啡店，是使用了天然酵母的甜點和講究原料進貨來源的飲料，相當具有人氣的自然風格店家。以滿室都充滿著自然光線的療癒空間，來進行發想的延伸。

簡單的內部裝潢和挑高的天花板為店內的特徵。

活用開放性空間，以自然素材作成的骨架，來完成有高度的設計。雖有存在感，在穿透感的設計中帶入光線，給人和空間有一體感的印象。也顧慮到太陽下山後，利用室內的燈光也能達到相同效果。

花朵利用玻璃管來保持水分，維護也就相形簡單。加入新的花朵或加以更換，使作品更能長期觀賞。

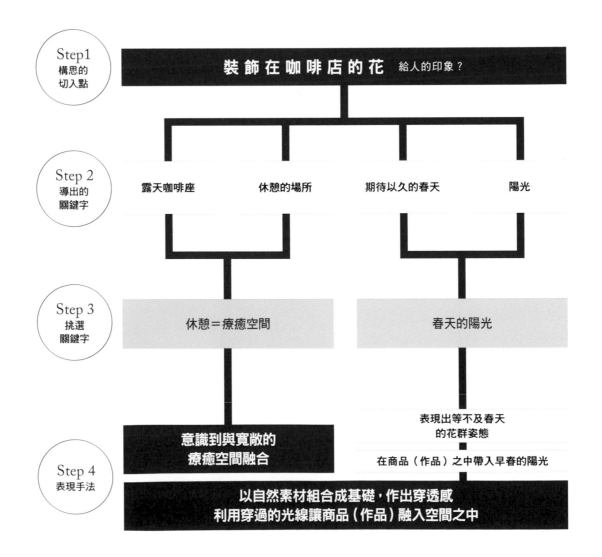

Step1
構思的
切入點

裝飾在咖啡店的花 給人的印象？

Step 2
導出的
關鍵字

露天咖啡座　　　休憩的場所　　　期待以久的春天　　　陽光

Step 3
挑選
關鍵字

休憩＝療癒空間　　　　　　　　　春天的陽光

表現出等不及春天
的花群姿態

意識到與寬敞的
療癒空間融合

在商品（作品）之中帶入早春的陽光

Step 4
表現手法

以自然素材組合成基礎，作出穿透感
利用穿過的光線讓商品（作品）融入空間之中

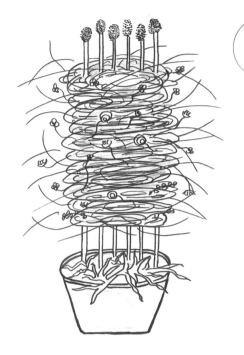

作品的
草圖

Flower & Green

蝴蝶蘭
文心蘭
宿根香豌豆花
松蟲草
白玉草
蘭花（根）

Material

藤芯
白木
銅網
起絨草（乾燥）

How to Make

1 在容器裡立起乾燥的起絨草，將銅網捲起，纏上藤芯作出骨架。
2 安裝上玻璃管後，配置花朵。

表現手法
的實例

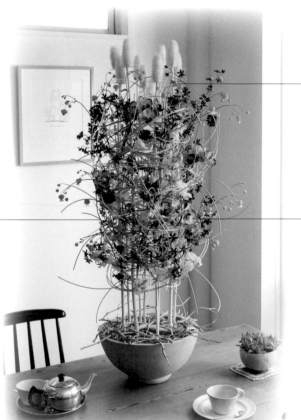

善用有開放感的空間，作出較高的骨架突顯存在感。考量到要與充滿陽光的療癒空間融合，所以材料使用起絨草和藤芯等自然素材。

意識到期待以久的春天，是還殘留著冬天氣息的季節，因此除了要帶出花朵的溫暖之外，也要選擇可以襯出白色牆面的明亮顏色。

作出穿透感，帶入光線，使商品（作品）融入空間之中，呈現出一體感。

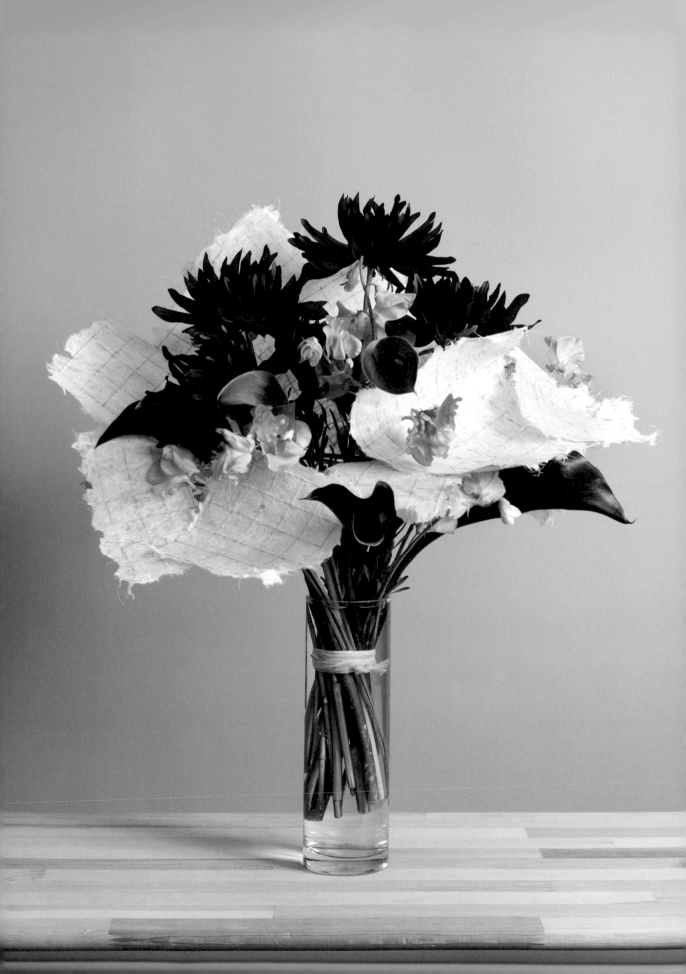

主 題

［送 給 離 職 同 事 的 花　1］

～ 屆 齡 退 休 ～

Farewell Gift 1

製作／久保数政

送花時，是在何種情境下將花交給受贈者，
也是很重要的。在此假定是即將屆齡退休的
同事，最後一天上班時，親手交給他本人的
情境。在此解說兼具易拿取及印象深刻的設
計。

設計的4個基本要素	
何時？	3月
何地？	公司
原因？（目的）	送給屆齡退休 同事的贈花
金額？	5,000日圓

構思的6個切入點	
情感	✔

主題

〔 送 給 離 職 同 事 的 花 1 〕

~ 屆 齡 退 休 ~

F a r e w e l l G i f t 1

贈送給屆齡退休的男性同事的花束。在他最後一天上班時，由職場下屬或同事親手交給本人。也考量到在眾人面前贈送，印象深刻的設計。

由屆齡退休這個詞，也可以感受到包含著滿足感和達成感等成熟意味的語意。由其開始展開發想，作出圓形的花束。由於收到花束的是年長的男性，所以花就以大理花（黑蝶）為主，以酒紅色系來降低甜美的程度，使其可同時感受到華麗和沉穩感。如果只有這樣會太過沉重，因此加入春天的香豌豆花來呈現輕柔感。

和紙的框是為了作出深刻的印象感，及方形的印象，也對於呈現出男性氛圍有加分的效果。當然，也有考量到對於花束的保護和拿取方便等條件。

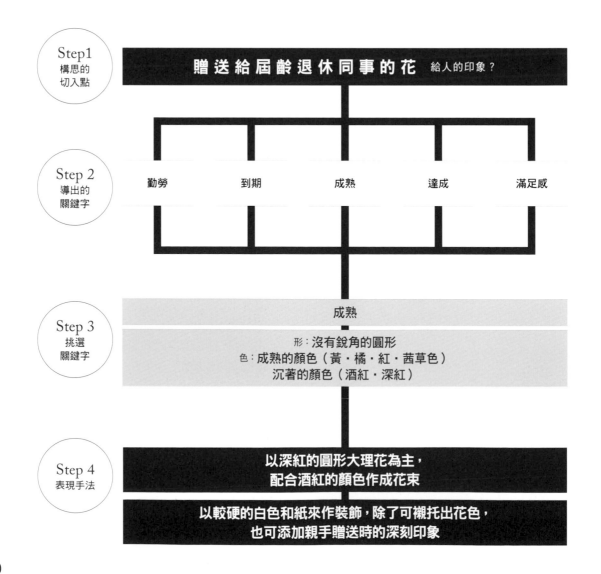

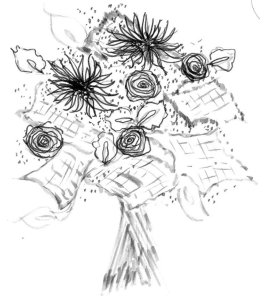

作品的草圖

Flower & Green

大理花（黑蝶）
海芋
香豌豆花

Material

和紙
銅網

How to Make

1 貼上和紙的銅網作出零件，捲成圓筒狀作出花束的外框。

2 在1之中放入花材作成花束。

表現手法的實例

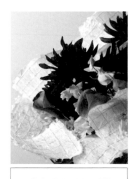

以銅網與和紙作出外框的四方印象，能讓容易太可愛的簡單花束增加男人味。

讓人感受到屆齡退休印象的「成熟」，以圓形花束來表現。讓男人收到時也不會難為情，此外也是考量到方便拿取的設計。

加入春天的粉紅色香豌豆花，在沉重之中添加了輕柔感。

花以深紅的大理花為主，配合酒紅的顏色表現出「沉著」和「成熟」。

scene
5

主題

［送 給 離 職 同 事 的 花　2］

～因 轉 換 跑 道 而 離 職～

Farewell Gift 2

製作／大嶽利津子

贈送給以轉職為前提，而踏出嶄新一步的同
事。考量到要長時間帶著行走也不易變形，
且包含著朝向充滿希望旅程的祝福之意，而
作出明亮時尚的花籃設計。

設計的4個基本要素	
何時？	3月
何地？	公司
原因？（目的）	送給因轉職而 離職的同事
金額？	5,000日圓

構思的6個切入點	
情感	☑

主題

〔 送 給 離 職 同 事 的 花 2 〕

～ 因 轉 換 跑 道 而 離 職 ～

Farewell Gift 2

因轉換跑道而離職，表達「辛苦了！」感謝其勞苦和感恩的感情中，也包含著朝向新世界的期待和希望之意。而這份感謝和希望，則使用蘊含這些花語的代表花卉，來表現花藝設計。

贈花的場所是最後一天上班的辦公室或餞別會場。預先設想為在這之後會變換場所參加餞別會或二次會，所以設計成容易拿取，長時間帶著行走也

不易變形，此外看起來也很華麗的具把手花籃設計。

離職總會伴隨著淡淡的哀傷感，為了沖淡這種心情，而想要表現出華麗且時尚的氛圍，所以選擇了有同樣花語之中，花朵較大的大理花和玫瑰。並捲上緞帶強調其華麗感，依照贈送的季節變換色彩，樣式就會更加多樣化。

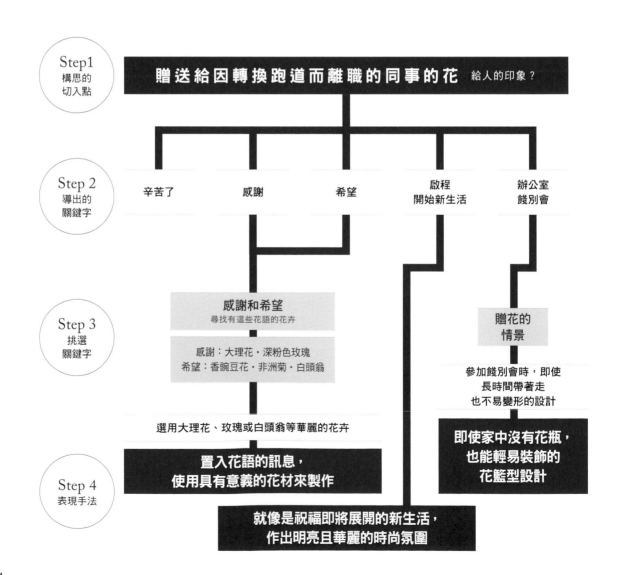

Step1 構思的切入點 — 贈送給因轉換跑道而離職的同事的花 給人的印象？

Step 2 導出的關鍵字 — 辛苦了　感謝　希望　啟程開始新生活　辦公室餞別會

Step 3 挑選關鍵字 —

感謝和希望
尋找有這些花語的花卉

感謝：大理花・深粉色玫瑰
希望：香豌豆花・非洲菊・白頭翁

贈花的情景

參加餞別會時，即使長時間帶著走也不易變形的設計

選用大理花、玫瑰或白頭翁等華麗的花卉

Step 4 表現手法 —

置入花語的訊息，使用具有意義的花材來製作

即使家中沒有花瓶，也能輕易裝飾的花籃型設計

就像是祝福即將展開的新生活，作出明亮且華麗的時尚氛圍

Flower & Green

大理花（PORT NIGHT）
玫瑰（PINK PIANO）
白頭翁
克里特牛至
新娘花
黑種草
鈕釦藤
迷迭香

Material

花籃
緞帶

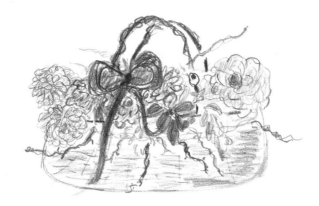

作品的
草圖

How to Make

1 在花籃中鋪上玻璃紙，再放入吸水海綿。
2 配置花材，並綁上緞帶。

表現手法
的實例

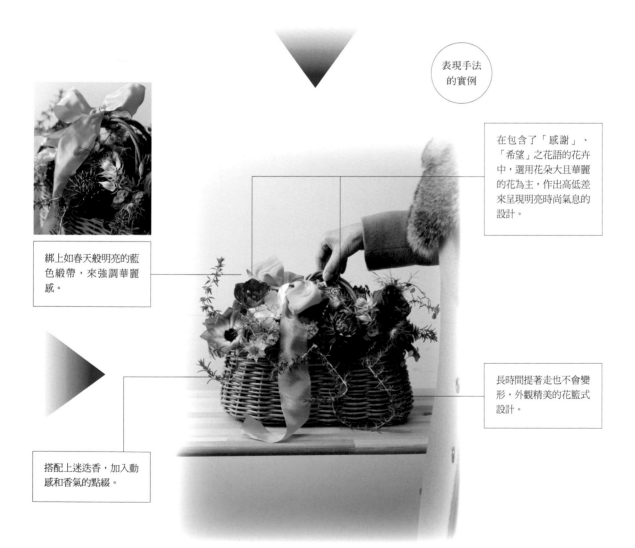

在包含了「感謝」、「希望」之花語的花卉中，選用花朵大且華麗的花為主，作出高低差來呈現明亮時尚氣息的設計。

綁上如春天般明亮的藍色緞帶，來強調華麗感。

長時間提著走也不會變形，外觀精美的花籃式設計。

搭配上迷迭香，加入動感和香氣的點綴。

主 題

［入 學 典 禮 盆 花 組 合　1］

～ 小 學　1 ～

Entrance　Ceremony　1

製作／久保数政

和季節切不斷關係的花卉，櫻花就是其中的
代表性花種。在內心充滿著希望，穿過校門
的孩子們面前，最適合插上滿開的櫻花。在
此解說拓展構思的方向，使用應景的花卉，
讓花藝設計更上一層樓的方法。

設計的4個基本要素	
何時？	4月
何地？	小學
原因？（目的）	入學典禮裝飾花
金額？	30,000日圓

構思的6個切入點	
情感	✔

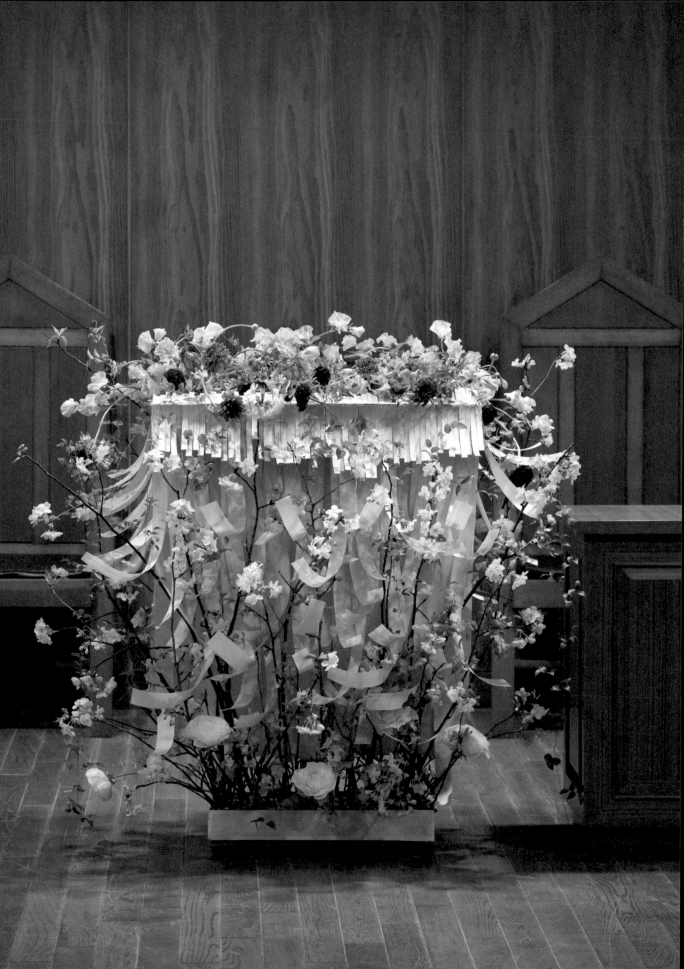

主 題

〔 入 學 典 禮 盆 花 組 合 1 〕

～ 小 學 1 ～

E n t r a n c e C e r e m o n y 1

像櫻花等與季節性活動息息相關的花卉，設計起來看似簡單，但任誰設計，作品往往千篇一律。想要完成與眾不同的作品，就必須動腦筋精心構思，讓想像力天馬行空地馳騁。

選用櫻花裝飾入學典禮會場中的講台。創作者將自身對櫻花的印象，以遊戲般的方式展開聯想。一提到櫻花就令人聯想到河邊、微風輕拂河面、泛起

漣漪……等情境。

底座由彎曲的薄木片與籐片構成，乍看之下宛若流水與波紋般的生動。為了呈現河邊櫻花盛開的景象，在底座前面另外擺放一個花器，插上櫻花的枝條。講台上交錯布置著與小朋友相襯的可愛春天花卉。讓講台上下方猶如瀑布般布滿花卉，營造出創作者心中的櫻花景緻。

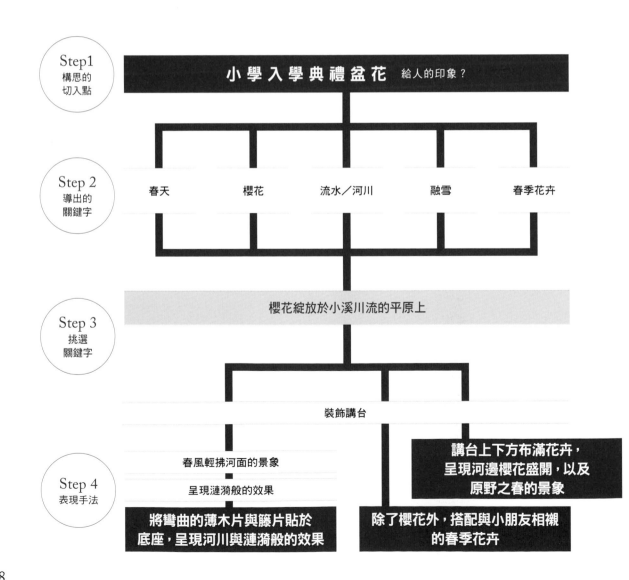

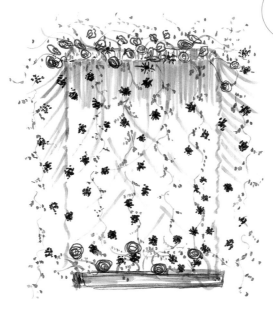

作品的
草圖

Flower & Green

河津櫻
陸蓮花
日本藍星花
闊葉武竹
香豌豆花
鬱金香

Material

薄木片
籐片

How to Make

1　將彎曲的薄木片與籐片貼於講台上,構成底座。
2　在細長花器中放入吸水海綿,並插上櫻花與白色陸蓮花,再將花器置於1的講台下。
3　在另一個細長花器中放入吸水海綿,插上剩下的花材並將花器置於講台上,最後再插上闊葉武竹。

表現手法
的實例

講台上裝飾著與小朋友搭配的可愛春季花卉,更顯朝氣蓬勃。

選用櫻花與春季花卉裝飾講台。

將彎曲的薄木片與籐片貼於底座,呈現微風輕拂河面,泛起漣漪般的效果。

講台下插上櫻花枝條,讓枝條從薄木片間露出,呈現河邊櫻花盛開的景象。

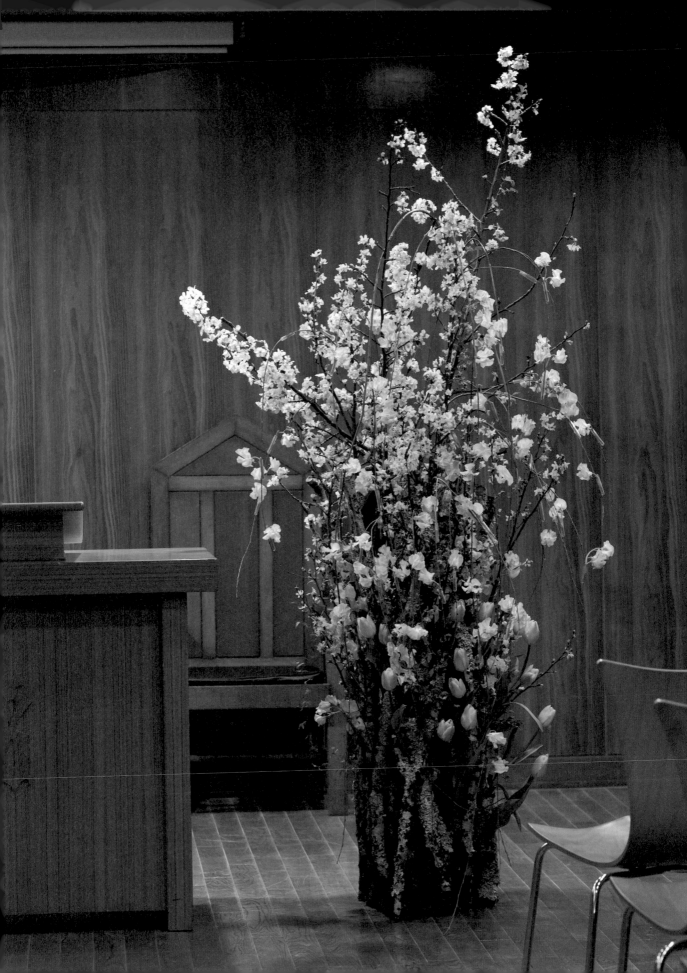

scene
6

主 題

［入 學 典 禮 盆 花 組 合　2］

～ 小 學　2 ～

E n t r a n c e　C e r e m o n y　2

製作／中尾茂子

在櫻花盛開的入學典禮當天，小學校園裡聚集著既期待卻又忐忑不安的新生們，這種情景不禁令人會心一笑。為大家解說此款由校園景象展開構思，呈現小朋友心中充滿喜悅、輕鬆快活的「禮堂組合盆花」。

設計的4個基本要素	
何時？	4月
何地？	小學
原因？（目的）	入學典禮
金額？	30,000日圓

構思的6個切入點	
情感	✔

主題

〔 入 學 典 禮 盆 花 組 合 　2 〕

～ 小學 2 ～

Entrance Ceremony 2

盛開的櫻花樹下，小學新生們紛紛走進校門，懷著一顆既期待卻又忐忑不安的心。創作者從挑選出的關鍵字中展開構思，由衷希望小朋友能像櫻花般自由自在地成長，於是製作了此款禮堂組合盆花。

平行且隨意地插上櫻花枝條，呈現小朋友成長的模樣。將苔木當作樹幹，讓粗壯的櫻花樹彷彿呵護著小朋友。藉由兩種不同顏色的櫻花，呈現雍容華貴的氛圍，再插上粉紅色的香豌豆花，讓原本淺色系的作品色彩更加鮮明。垂柳增添作品的華麗感；闊葉武竹猶如櫻花樹上的新葉般，有畫龍點睛之妙。

花盆底部插上大家所熟悉的春季花卉——鬱金香，刻劃出小朋友在櫻花樹下開心的模樣。

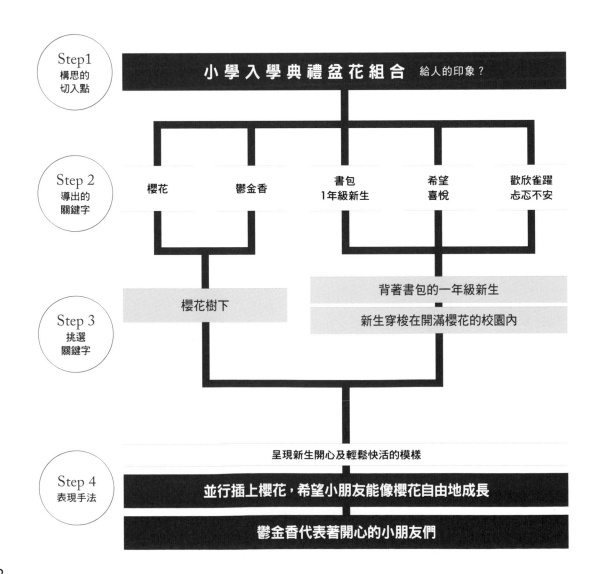

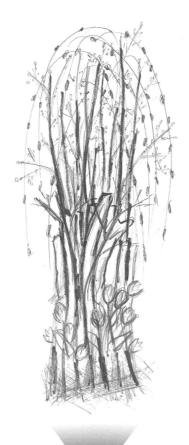

作品的草圖

Flower & Green

河津櫻
啟翁櫻
鬱金香
香豌豆花
垂柳
闊葉武竹
苔梅枝

How to Make

1 將苔梅枝固定於水桶周圍。

2 水桶中隨意插上兩種櫻花的枝條。

3 在枝條上裝上玻璃管，決定其他花材擺放位置。

表現手法的實例

垂直隨意地插上兩種櫻花，希望小朋友能像櫻花般自由自在地成長。

闊葉武竹猶如櫻花樹上的新葉般，有畫龍點睛之妙。

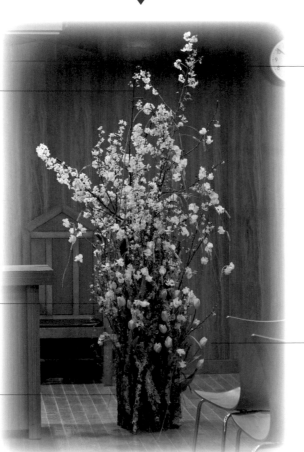

為了強調櫻花的淺粉紅色，插上香豌豆花以增添華麗感。

將苔枝固定於水桶周圍，讓底座宛如一棵櫻花樹的大樹幹。

鬱金香代表著聚集在櫻花樹下的新生們，讓鬱金香朝著不同方向伸展，刻劃出小朋友們開心的模樣。

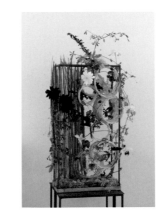
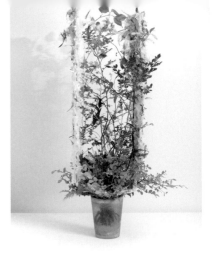
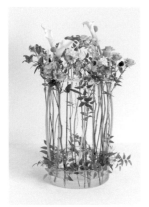
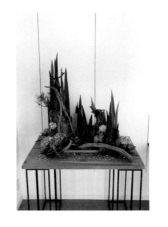
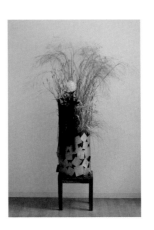
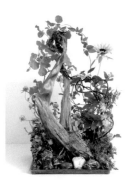
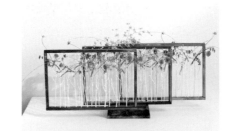
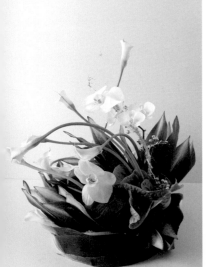
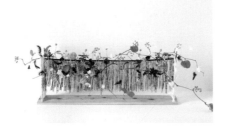
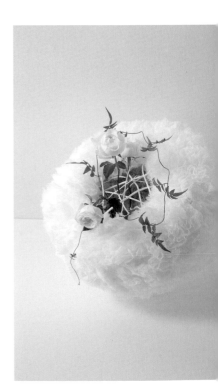

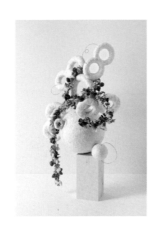

Chapter

3

從 繪 畫 & 故 事 中
找 尋 靈 感

在這章節中要介紹的是，從繪畫和故事中得到啟發而製作的作品。

也是解說至今，將構思擴展開來連結到花藝設計的應用手法。

如何將「構思重點」設為切入點而發展下去，是相當重要的一步。

構思重點，以繪畫來說就是指色彩、構圖等⋯⋯

而以故事來說，則是指登場的人或物、故事的舞台⋯⋯

雖然和「構思的6個切入點」不同，但擴展開的手法是相同的。

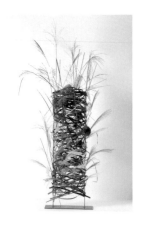

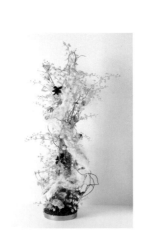

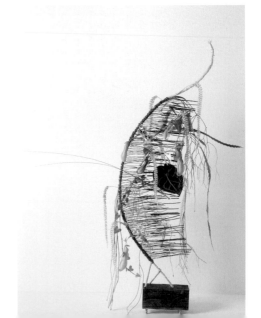

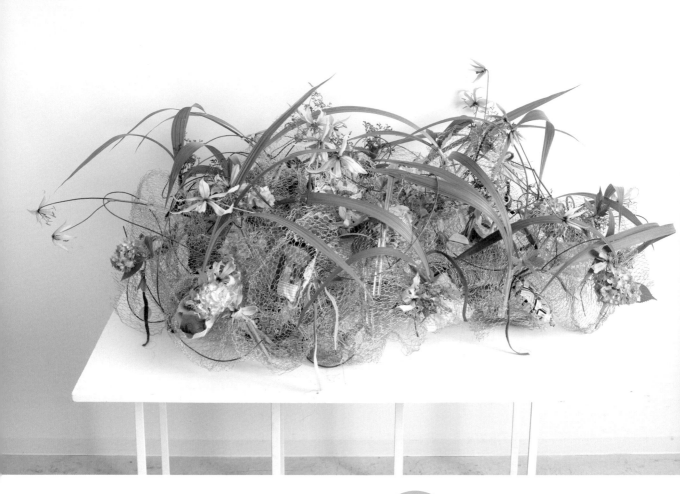

克洛德‧莫內 〈睡蓮〉

〔 莫內 再來～這天的我 〕

製作／石原理子

Inspired by

繪畫

Drawings

莫內是印象派畫家的代表，其代表作〈睡蓮〉中，除了有浮在水面上的睡蓮外，也描繪了在水中的莖和水草，映照在水面上的天空和樹木等，很多重疊的色彩和光的反射。以六角網分成幾個大小形狀不同的區塊。在其中以拼布、不織布和布料拼貼，以花和許多不同的素材組合來呈現。

構思重點	
色彩	✔
線‧形狀	☐
質感‧量感	☐
構圖	✔
整體印象	☐
主題	☐
其他	☐

Flower & Green

紫蘭
火焰百合
繡球花
顯脈茵芋

Material

六角網
藤蔓
拼布
棉布

巴勃羅・畢卡索 〈Ronde〉
〔 R o n d e 〕
製作／酒井莉沙

以單純的筆觸畫出人們手牽著手，圍成圈跳舞的情境。表現出好像能聽到節奏，自由且快樂的氛圍。想在上半部呈現出像花圈一樣的感覺，就在透明的花器中插入顏色明亮，輕巧且長莖的花。是能表現出每一朵花的個性和姿態的設計。

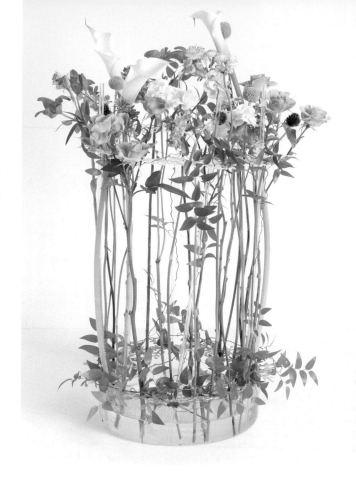

構思重點	
色彩	☐
線・形狀	☐
質感・量感	☐
構圖	☑
整體印象	☑
主題	☐
其他	☐

Flower & Green

玫瑰・海芋
康乃馨
百合
紅花三葉草
金杖球
闊葉武竹
白芨

Material

葉子形狀的裝飾（藍色・白色）

Inspired by 繪畫 *Drawings*

構思重點	
色彩	☑
線・形狀	☑
質感・量感	☐
構圖	☐
整體印象	☐
主題	☑
其他	☐

Flower & Green

向日葵
鐵線蓮
三尖蘭
千代蘭
紐西蘭麻
鐵線蓮
長壽花
珊瑚鐘
阿勃勒
嘉德麗雅蘭
東亞蘭

Material

透明緞帶

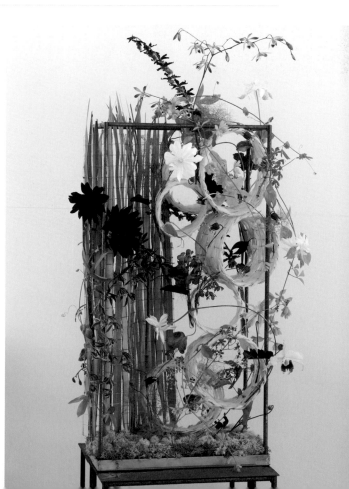

古斯塔夫・克林姆 〈人生的三階段〉
〔 人 生 的 三 個 時 期 〕
製作／坂口美重子

畫中描繪著女人的幼兒期、青年期、老年期的人生三階段。抱著女孩的美麗女性，和即將迎接人生尾聲的老婆婆的對比，是會讓人留下深刻印象的作品。作品特色是明亮優美的顏色和灰暗憂傷的色彩，柔軟的曲線和剛強的直線與交叉等。將克林姆所畫的美麗顏色，以花來替換後，更能鮮明的呈現出來。作品的右側是美麗女性和女孩，左側則象徵著老婆婆。

田中一村 〈忍冬枝上的灰喜鵲〉

〔忍冬枝上的灰喜鵲〕

製作／にしむらゆき子

作為基礎的畫，是充滿野茉莉、忍冬、上溝櫻的白花，和綠意盎然的綠葉為對比印象的畫作。以縱長的畫為主題，製作出像直接從自然中採擷的花束。以和紙和羽毛作為骨架，按照畫裡的構圖，配色以植物來呈現。要意識到自然界中的直線或曲線，及畫作整體呈現出的和煦陽光。

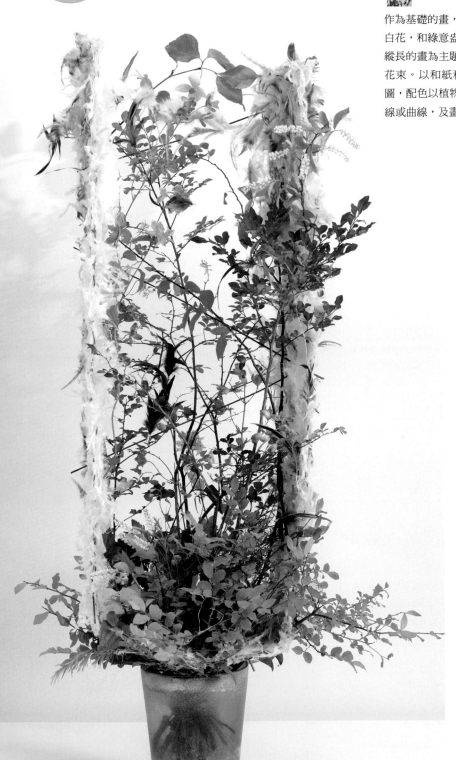

構思重點	
色彩	✔
線・形狀	✔
質感・量感	☐
構圖	☐
整體印象	✔
主題	☐
其他	☐

Flower & Green

黃櫨
小葉瑞木
雞麻
蝦脊蘭
油點草
大飛燕草
蔓生百部
睫穗蓼
苔草

Material

和紙
銅線網
羽毛
木枝條
馴鹿苔

愛德華・孟克〈吶喊〉
〔 朝 向 明 天 〕
製作／早川一代

創作者融入自身的理念：「學會接受人生的無常，信任對方，一旦下定決心便勇往直前。」以經典名畫為靈感發想，製作了此項花藝作品。畫中的橘色晚霞暗示著明天會是個好天氣，也象徵邁向充滿希望的未來。在設計時，以古木及造景石來詮釋畫中的「臉龐」，象徵堅定的決心；向日葵的黃色代表希望；生機盎然的綠葉則是不動搖的心。

構思重點	
色彩	☐
線・形狀	☐
質感 量感	☐
構圖	☐
整體印象	☐
主題	☐
其他	☑

Flower & Green

向日葵
火龍果
鈕釦藤
白花苜蓿
長壽花
山歸來
木通（蔓）
石化月見草
古木

Material

石頭
鉛板

Inspired by
繪畫
Drawings

杉山 健〈希望的道路〉
〔 希 望 的 道 路 〕
製作／平田容子

排列整齊的白樺行道樹的盡頭，有旭日昇起時的強烈太陽光印象的作品。黃色光線彷彿象徵著希望，表現出明確的遠近感。筆直的白色枝幹並列的配置，營造出白樺木的氛圍；黃色光線則以強花來表達。為了呈現出畫中溫而溫暖的空氣感，便搭配上有溫和感的植物。三個木框則是由二次元擴大到三次元的意境。

構思重點	
色彩	☑
線・形狀	☑
質感・量感	☑
構圖	☑
整體印象	☐
主題	☐
其他	☐

Flower & Green

松蟲草
文心蘭
熊草
小判草
白木

Material

木框

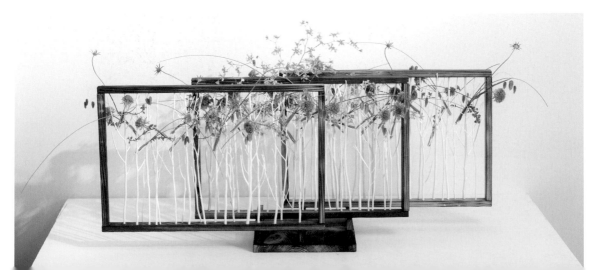

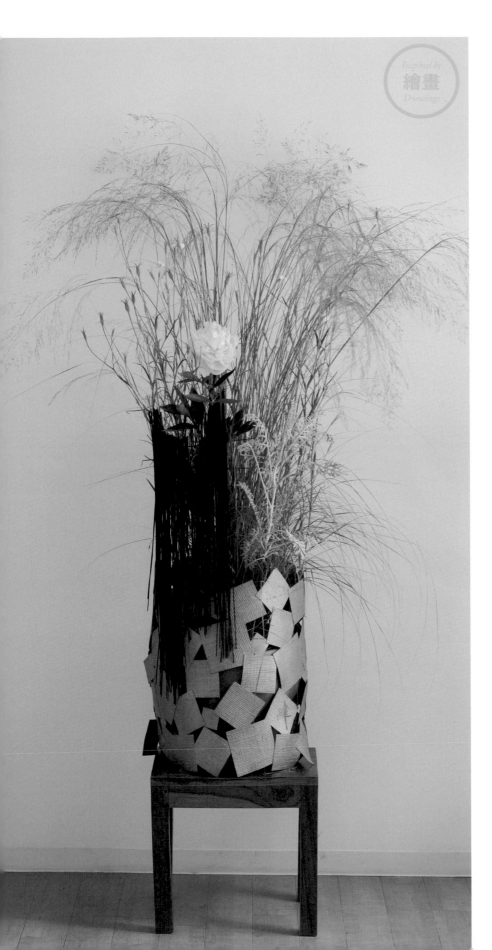

伊藤若沖〈鶴圖屏風〉
〔 草 的 世 界 〕

製作／Gabriele Wargner Kubo

以水墨畫在屏風上的鶴的姿
態，而得到啟發的設計。利用
草來表現充滿水的豐富自然世
界中，適合鶴的棲息地。在飄
逸的草中，以一朵芍藥來代
表鶴。而以木支架作成的造形
物，則是表現出以墨色畫出的
鶴羽。容器上貼的厚布，是為
了營造出畫作基礎的金色屏風
的感覺。

構思重點	
色彩	☐
線・形狀	✔
質感・量感	☐
構圖	✔
整體印象	☐
主題	☐
其他	☐

Flower & Green

芍藥
麥仙翁
墨西哥羽毛草
銀葉菊

Material

木支架
布

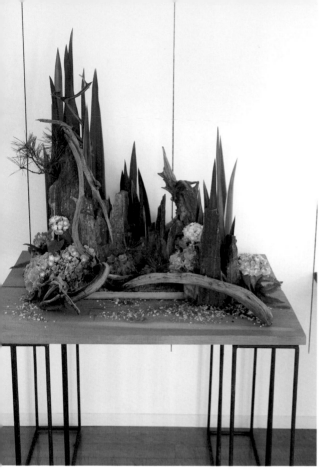

安藤廣重　〔薩摩棒之浦　雙劍石〕

〔 **無懼風雨** 〕

製作／森 そと

仿照描繪觀光勝地，薩摩坊之浦的浮世繪而製作的作品。表現出幾百年來，被風吹襲、被雨拍打，卻還是聳立在海中的岩石。以三種不同的繡球花作為浪花，石頭代替岩石，表現出自然的強大，唐松草則是襯出歲月的氛圍。雙色的紐西蘭麻代表重複強調岩石的形狀，以呈現出不同質感的對比。

Flower & Green

紐西蘭麻
繡球花
唐松草
杜松（枝）

Material

石板
玻璃珠

Inspired by
繪畫
Drawings

構思重點	
色彩	☐
線・形狀	☐
質感・量感	☐
構圖	☐
整體印象	✔
主題	☐
其他	☐

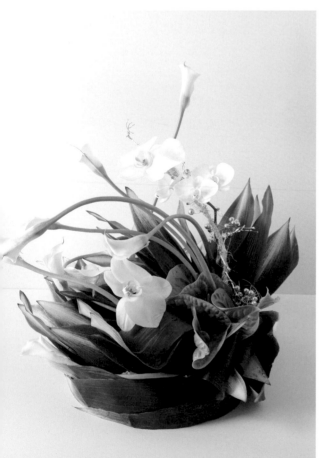

Inspired by
故事
Stories

構思重點	
故事標題	☐
登場人或物	☐
故事舞台	✔
主要動機	☐
整體印象	☐
主題或故事	✔
作者本身	☐

Flower & Green

海芋
蝴蝶蘭
葉蘭
火鶴
山歸來（染銀）

漢斯・克里斯蒂安・安徒生《醜小鴨》

〔 **水邊** 〕

製作／井 里美

因外貌的不同，而受到同伴不友善對待的小鴨，其實是一隻美麗的天鵝，由此知名的故事中得到靈感，製作出小鴨們居住的水岸。以葉蘭作為水岸和水波，海芋則代表安靜的游在水面上的天鵝。蝴蝶蘭則是終會轉變成美麗天鵝的小鴨。作品呈現出小鴨終將得到幸福的安心感。

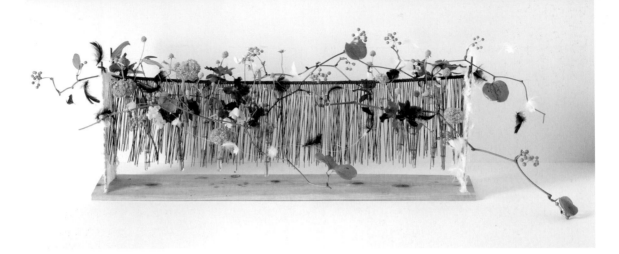

民間故事《白鶴報恩》

〔 約 定 〕

製作／植野泰治

獲得老夫婦救助的白鶴，為了報答而織布的場景，從中獲得了靈感。織布的白鶴，門緊閉的房間，織布機和白鶴的羽毛，將讓人留有深刻印象的細節，經過變化而作成的設計。兩旁的和紙代表著日本傳統房屋。以鐵絲作的骨架是織布機，雙色羽毛是白鶴。花材是選用紫色的嘉德麗雅蘭為主，配上綠色作出簡單的搭配。

構思重點	
故事標題	☐
登場人或物	☐
故事舞台	☐
主要動機	☑
整體印象	☐
主題或故事	☑
作者本身	☐

Flower & Green

嘉德麗雅蘭
松蟲草
山歸來
雪球花

Material

和紙
鐵絲
羽毛（黑・白）

Inspired by
故事
Stories

格林童話《白雪公主》

〔 snow white 〕

製作／高木優子

是以故事標題的白與雪，來延伸思考的作品。白雪公主那獨一無二的美和透明感，運用了紗布和綻放高貴氣質的白玫瑰來表現。花器是作成仿若蘋果的形狀，在裡面則放了一顆姬蘋果。白玫瑰象徵著公主，柔軟的花器則是給人細心的保護著公主的感覺。

構思重點	
故事標題	☑
登場人或物	☐
故事舞台	☐
主要動機	☐
整體印象	☐
主題或故事	☐
作者本身	☐

Flower & Green

玫瑰
多花素馨
白木
姬蘋果

Material

紗布

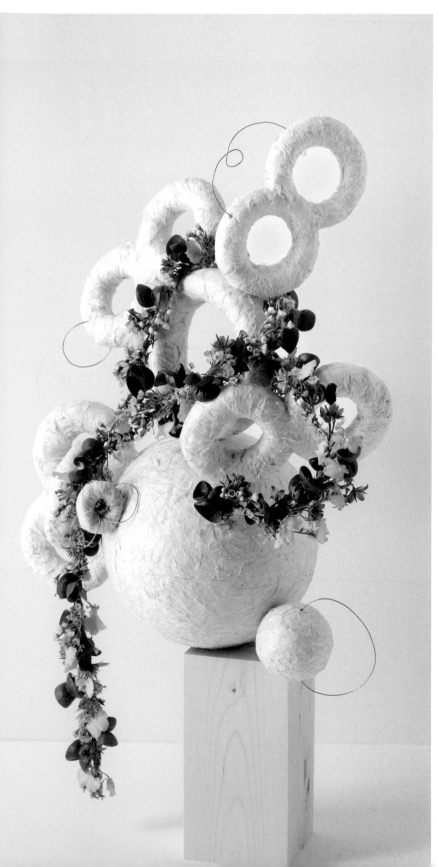

由「如果可以回收由地球放出的繩子就可以證明宇宙是圓的」，挑戰這個龐加萊猜想證明的數學家們，其可謂是瘋狂之人生而得到靈感之作。使用和此證明有深切關連性的「宇宙的最大值是由八個形狀來成立」之「拓撲結構」混合製作而成。以繩子綁著拉菲草編織的花串，以和紙貼的甜甜圈造形和球形造形物，則用來營造出象徵三次元空間的物體。

構思重點

故事標題	☐
登場人或物	☐
故事舞台	☐
主要動機	☑
整體印象	☐
主題或故事	☑
作者本身	☐

Flower & Green

文心蘭
瘤毛獐牙菜
蠟梅
地榆
垂榕

Material

拉菲草
不凋花
造形物（環形・球形）
和紙
金色鐵絲

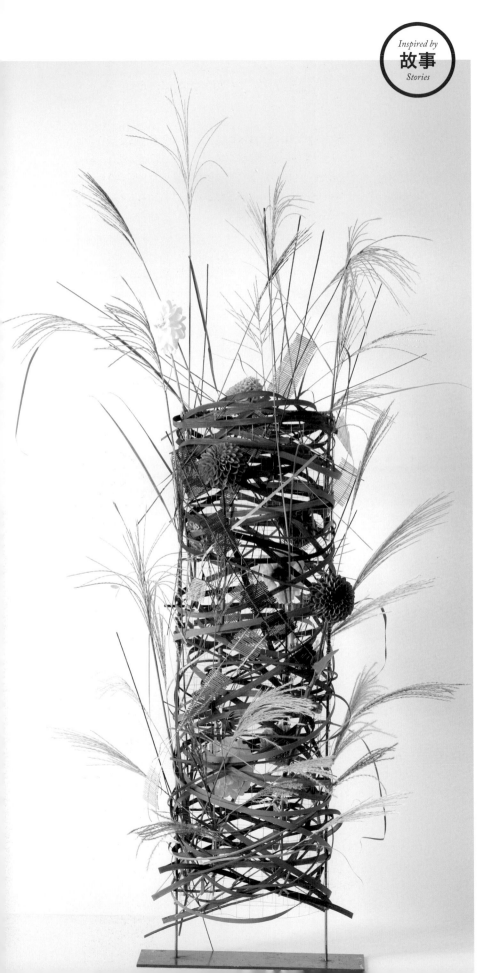

宮澤賢治《銀河鐵道之夜》

〔 喬 萬 尼 的 藍 〕

製作／橋本富美子

作家宮澤賢治出身於東北，所以也利用東北產的大理花，來代表主角的喬萬尼和康佩內拉。以銀河鐵道所引導出的藍色天空印象來製作。纏在基座上的平竹，以綠、黃、紅等不同的顏料，一根根的塗上不同顏色。經過組合後，作出將要天黑的天空色彩。芒草則是要表現田園風景。

構思重點	
故事標題	☐
登場人或物	☐
故事舞台	☐
主要動機	☐
整體印象	☐
主題或故事	☑
作者本身	☐

Flower & Green

大理花
芒草
平竹

Material

木支架

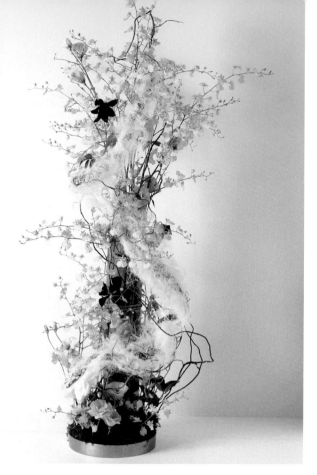

古典《竹取物語》
〔 升 天 的 竹 取 公 主 〕
製作／谷村誓子

使用這個故事中的象徵物竹子，呈現主人公竹取公主升上月亮的最後一幕。在中央擺放竹子，在棉花上纏上西陣織裡的線，作出竹取公主所穿和服的樣子。利用燦爛的文心蘭姿態來作出公主美麗迷人之姿。 紫色的鐵線蓮表現出貴族登場時盛氣凌人的樣子。

構思重點	
故事標題	☐
登場人或物	☐
故事舞台	☑
主要動機	☑
整體印象	☐
主題或故事	☐
作者本身	☐

Flower & Green
文心蘭
雲龍柳
洋桔梗
鐵線蓮
竹
苔草

Material
棉花
線
編織物

Inspired by
故事
Stories

軍事史詩故事《平家物語～屋島之戰》
〔 與 一 的 箭 〕
製作／平田 隆

受到平家的挑釁，作為源氏的代表——那須與一，接下了射下搖曳船上的扇子的任務。在用來當馬匹的基底上，裝上以鐵棒和鐵絲作出弓箭形的骨架來表現。以蘭花和綠色來表現出與一心中「如果射偏就只有死路一條」的心情。澳洲草樹作為箭，火鶴為弓，作出拉動弓箭的手部動作。

構思重點	
故事標題	☐
登場人或物	☐
故事舞台	☐
主要動機	☑
整體印象	☐
主題或故事	☐
作者本身	☐

Flower & Green
蝴蝶蘭
迷你嘉德麗雅蘭
豬籠草
絲葦

Material
鐵棒
鐵絲

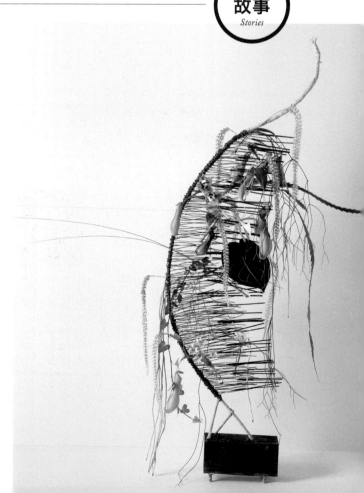

久保数政
Kazumasa Kubo

花阿彌負責人。第3屆世界盃花藝大賽日本代表。親自策劃國內外公開表演、展覽及講座。除內閣總理大臣獎外，亦榮獲其他多項獎項。近年來與Gregor Lersch一同致力於培育世界水準的新生代人才。公益社團法人日本花藝設計師協會前理事長。

花阿彌
神奈川県茅ケ崎市松が丘2-11-5
TEL:0467-87-0987　FAX:0467-87-0981
http://www.hana-ami.co.jp

Gabriele Wargner Kubo
Gabriele Wargner Kubo

與久保数政同為花阿彌的負責人。德國國立花卉裝飾專門學校Weihenstephaner花藝大師。Gregor Lersch Edition亞洲地區總監。
http://www.gabrielekubo.com

創 作 者 介 紹（刊 載 順 序）

Chapter
1

山川大介
Daisuke Yamakawa

Hana Dokoro Yamakawa／有限會社ムーブ・プロ執行董事。花阿彌專業講師（郡山校負責人）、郡山花藝設計學校講師、TOKA乾燥花型錄作品設計師、國家檢定花藝裝飾一級技術士。

Hana Dokoro Yamakawa
福島県郡山市富久山町久保田字久保田62
TEL:024-934-2366
http://www.mp-yamakawa.co.jp

飯田保美
Yasumi Iida

花阿彌花藝設計學校石岡校Die Blüte負責人。縣立高中花藝設計講師、花阿彌專業講師、國家檢定花藝裝飾一級技術士、職業訓練指導員、NFD講師、茨城縣技術大師、全國技能士會連合會技術大師。榮獲第26屆技能大賽第三名。

八郷山莊　木古里
茨城県石岡市小見1117-15
TEL：0299-43-2191
http://www8.plala.or.jp/yasatokikori/

三浦淳志
Atsushi Miura

花藝裝飾一級技術士。花藝設計學校Sion Flower Design Club代表、花阿彌專業講師（山形鶴岡校負責人）、日本花藝設計師協會成員。分別榮獲第25屆技能大賽（神戶大會）花藝裝飾部門第一名，及內閣總理大臣獎。

Hanazo-Miuraseikaten
山形県鶴岡市東原町17-17
TEL：0235-25-6689
http://www.3-leaves.com/

安藤弘子
Hiroko Ando

花阿彌花藝設計學校岡山校負責人。花阿彌專業講師、國家檢定花藝裝飾一級技術士、日本花藝設計師協會本部講師、審查員、嵯峨御流花道藝術學院本部講師、切花顧問。也親自布置MISAWA HOMES中國地區住宅展示場的花卉。

花阿彌花藝設計學校岡山校
岡山県岡山市北区桑田町11-12-503
TEL：090-8603-0365
http://www.hais8703.net

CHACO（長尾尚子）
Naoko Nagae

Serendipity Fleur負責人。花阿彌講師。國家檢定花藝裝飾一級技術士、日本花藝設計師協會本部講師。榮獲Japan Flower Festival 1998金牌、Tokyo International Flower＆Garden Show2010銀牌。

Serendipity Fleur
東京都国立市中1-9-4 一橋ハイム505
TEL:080-6512-1187
http://www.serendipity-fleur.com/

平田千穗
Chiho Hirata

花阿彌花藝設計學校福岡甲良校負責人、花阿彌專業講師。International Teacher of Floristry。公益社團法人日本花藝設計師協會一級、NFD花藝設計大獎福岡花藝設計部門第二名。榮獲西日本新聞社獎。於德國Gregor Lersch Adventspräsentation 2010擔任助理。

Bonheur Flower shop & School
福岡県福岡市早良区干隈4-14-9
TEL：092-873-1834
http://www.bonheurn.net/

塚越早希子
Sakiko Tsukagoshi

花阿彌花藝設計學校札幌中央校‧函館校負責人。花阿彌專業講師。公益社團法人日本花藝設計師協會認定校。榮獲日本花藝設計大獎、Flower Dream等其他多項獎項。

office JULIA
北海道札幌市中央区北1条西15-1-3
大通ハイム1F　TEL:011-633-6026
http://www.officejulia.com/

谷口花織
Kaoru Taniguchi

花阿彌花藝設計學校神戸兵庫校負責人。花阿彌專業講師。International Teacher of Floristry、公益社團法人日本花藝設計師協會講師、花藝裝飾一級技術士。於德國Gregor Lersch Adventspräsentation 2010擔任助理。

寺花屋(terakaya)
兵庫県神戸市兵庫区兵庫町1-3-6藤之寺内
TEL：078-681-8567　http://terakaya.com/

清水日出美
Hidemi Shimizu

花阿彌花藝設計學校山梨北杜校‧昭和校負責人。花阿彌專業講師。International Teacher of Floristry。2007年於德國IPM花阿彌展位展出作品。公益社團法人日本花藝設計師協會認定校。

Yamaboushi Flower Design School
山梨県北杜市小淵沢町1810-2
TEL:0551-36-4011
http://www.hana-yamaboushi.com/

吉本　敬
Takashi Yoshimoto

Floral Design Vivray負責人。花阿彌講師、花阿彌總校講師。圖表式花藝設計協會認定講師。日本花藝設計大獎2010花藝設計「洋」組第一名。榮獲世界蘭展等其他多項獎項。於德國Gregor Lersch Adventspräsentation 2007擔任助理。

Floral Design Vivray
TEL:090-2256-1606　http://fd-vivray.com

大嶽利津子
Ritsuko Otake

atelier-R負責人。花阿彌專業講師、花阿彌花藝設計學校愛知‧安城校負責人。日本花藝設計師協會講師、JPFA認定協會、e認定校。以教學為主，亦負責飯店及商店的陳列設計。擔任Gamagori Classic Hotel講座講師等。

atelier-R
愛知県安城市桜町19-27
TEL：0566-75-7373　http://atelier-r.jp

中尾茂子
Shigeko Nakao

Flower Shop Campus代表。花阿彌專業講師。國家檢定花藝裝飾一級技術士、日本花藝設計師協會一級。2008年於德國IPM展出作品，並進行公開表演。

Flower Shop Campus
兵庫県神戸市中央区元町通1-12-1
TEL：078-391-8826
http://www.eflora.co.jp/shop/campus/

石原理子 *Michiko Ishihara*
花阿彌專業講師。
神奈川県横浜市港南区港南台1-24-4-103
TEL:045-832-3387

酒井莉沙 *Risa Sakai*
Blumenstrauss負責人。花阿彌專業講師（名古屋校負責人）。
愛知県名古屋市中村区名駅3-13-28
名駅セブンスタービル2F
TEL:052-586-0570
http://www.blumen.ne.jp/

坂口美重子 *Mieko Sakaguchi*
FB PALETTE主宰。花阿彌プロフェッショナルインストラクター（千葉行校、銀座校、駒込校主宰）。
千葉県市川市福栄2-1-1
サニーハウス行徳315
TEL:047-356-5510
http://www.fbpalette.com/

にしむらゆき子 *Yukiko Nishimura*
花藝教室ARNE＆KAMOE負責人。花阿彌專業講師（神戸三宮校、大阪北鶴野校負責人）。
兵庫県神戸市中央区小野浜町1-4
デザイン・クリエイティブセンター神戸402
TEL:078-334-7895
http://www.arnekamoe.jp

早川一代 *Kazuyo Hayakawa*
Flower Salon BOUQUET負責人。花阿彌專業講師（靜岡東新田校負責人）。
静岡県静岡市駿河区東新田1-2-17　TEL:054-258-1816
http://www.tetto.com/bouquet/

平田容子 *Yoko Hirata*
FLORIST MENTAL首席設計師。花阿彌專業講師（栃木校負責人）。
栃木県塩谷郡高根沢町光陽台5-11-13
TEL:028-675-4187
http://www.mental-87.jp/

森 そと *Soto Mori*
花阿彌專業講師（石川金澤校負責人）。
石川県金沢市橋場町3-17
TEL:076-221-1237

井 里美 *Yii Satomi*
Hanasato／花阿彌花藝設計學校福井校負責人。花阿彌專業講師。
福井県福井市江端町36-1
TEL:0776-39-0115
http://www.hanasato.jp/

植野泰治 *Taiji Ueno*
Shiki Flower Design 負責人。花阿彌專業講師（靜岡葵校負責人）。
静岡県静岡市葵区瀬名川1-24-1
TEL:054-208-5587
http://www.shiki-f.net/

高木優子 *Yuko Takagi*
Quelle負責人。花阿彌專業講師（神戸榮町校負責人）。
兵庫県神戸市中央区栄町通2-2-14
TEL:078-391-3610
http://www.quelle113.com/

高橋小百合 *Sayuri Takahashi*
Atelier Hanaakari負責人。花阿彌專業講師（藤澤校、鎌倉校、戸塚校負責人）。
神奈川県藤沢市辻堂元町2-4-37
TEL:0466-37-1025
http://ameblo.jp/atelier-hana-akari/

橋本富美子 *Fumiko Hashimoto*
Lagurus負責人。花阿彌專業講師（板橋校負責人）。
東京都板橋区仲町43-7
TEL:03-3958-9876

谷村誓子 *Tanimura Seiko*
Hanagokoro負責人。花阿彌專業講師。
滋賀県湖南市石部中央4-3-27
TEL:0748-77-2035

平田 隆 *Takashi Hirata*
FLORIST Mental負責人。花阿彌講師。
栃木県塩谷郡高根沢町光陽台5-11-13
TEL:028-675-4187
http://www.mental-87.jp/

花の道 ㉕
hana no michi

花 藝 創 作 力！
以6訣竅啟發個人風格&設計靈感

作　　　　者／久保数政
譯　　　　者／鄭昀育・林佳瑩
發　行　人／詹慶和
總　編　輯／蔡麗玲
執　行　編　輯／劉蕙寧
編　　　　輯／蔡毓玲・黃璟安・陳姿伶・李佳穎・李宛真
執　行　美　編／陳麗娜
美　術　編　輯／周盈汝・韓欣恬
出　版　者／噴泉文化館
發　行　者／悦智文化事業有限公司
郵政劃撥帳號／19452608
戶　　　　名／悦智文化事業有限公司
地　　　　址／新北市板橋區板新路 206 號 3 樓
電　　　　話／(02)8952-4078
傳　　　　真／(02)8952-4084
網　　　　址／www.elegantbooks.com.tw
電　子　信　箱／elegant.books@msa.hinet.net

2016 年 8 月初版一刷　定價 480 元

FLOWER DESIGN NO HASSOU TO TSUKURIKATA
©KAZUMASA KUBO 2013
Originally published in Japan in 2013 by SEIBUNDO
SHINKOSHA PUBLISHING CO., LTD.
Chinese translation rights arranged through TOHAN
CORPORATION, TOKYO.
,and Keio Cultural Enterprise Co., Ltd.

經銷／高見文化行銷股份有限公司
地址／新北市樹林區佳園路二段 70-1 號
電話／0800-055-365
傳真／（02）2668-6220

國家圖書館出版品預行編目資料

花藝創作力！以 6 訣竅啟發個人風格&設計靈感
/ 久保数政著；鄭昀育，林佳瑩譯.
-- 初版 . -- 新北市：噴泉文化館出版：悦智文化
發行 , 2016.08
　　面；　公分 . -- (花之道；25)
ISBN 978-986-92999-5-4(平裝)

1. 花藝

971　　　　　　　　　　　　　　105014486

Staff

攝影　　　德田悟（P.32至P.39・P.114至P.125以外）
　　　　　佐々木智幸（P.32至P.39）
　　　　　後藤晃人
　　　　　（P.114至P.125・P.126 Gabriele Wargner Kubo的）

裝幀・設計　落合正道（Marrs Visualizer Graphic Designs）

編輯　　　宮脇灯子

Ideas and Recipes
for Flower Design

Love is meant to be
a test for the both
of you, not a test
on each other.

花 時 间

享受最美麗的花風景

定價：450 元

定價：480 元

定價：480 元

定價：480 元

定價：480 元

定價：480 元

定價：480 元

定價：480 元

定價：480 元

Ideas and Recipes
for Flower Design